KB040031

Sublime

숭고

초판 1쇄 인쇄 2022년 5월 30일
초판 1쇄 발행 2022년 6월 7일

지은이 조숙의
펴낸이 정해종
편 집 현종희
디자인 유혜현

펴낸곳 ㈜파람북
출판등록 2018년 4월 30일 제2018-000126호
주소 서울특별시 마포구 토정로 222 한국출판콘텐츠센터 303호
전자우편 info@parambook.co.kr **인스타그램** @param.book
페이스북 www.facebook.com/parambook/ **네이버 포스트** m.post.naver.com/parambook
대표전화 (편집) 070-4353-0561 (마케팅) 02-2038-2633

ISBN 979-11-92265-37-7 03600
책값은 뒤표지에 있습니다.

불안과 기만 속에 살아가는 현대인에게

숭
고

Sublime

조숙의

서문

사실 글쓰기를 시작하게 된 것은, 은둔에 가까운 생활에서 오는 사람에 대한 그리움 때문이었다. 작가가 작업이 끝나고 텅 빈 작업실에서 느끼는 사람에 대한 사무치는 그리움은, 유대감의 상실과 소통의 부재에서 오는 것이라고 여겨진다. 현실은 깊은 사색에서 오는 가라앉은 시선과 문밖 일상의 경쾌함과 가벼움 사이에 존재하고 있다.

　갤러리에 전시된 내 작품들 앞에서 대면하게 되는 관람객들은 주로 예술에 대한 열망을 간직한 순수한 영혼들이다. 그들을 크게 두 가지 유형으로 분류해 본다면 첫 번째는, 나의 작품과 관련된 만남의 시간 안에서 주로 작품을 창작하면서 무엇을 말하려고 했는지, 어떤 스토리와 사연이 있는지, 작품의 동기 등을 사뭇 궁금해하는 이들이다. 그도 그럴 것이 처음 맞닥뜨린 뜬금없는 작품이 얼마나 생소하겠는가. 완벽하게 대답할 수 없었던 내가 침묵하면 할수록 사람들은 가라앉은 묵시적 분위기에 잠기는 모습이다. 감상자에 따라 분위기를 즐기며 작품에 매료되는가 하면, 누군가는 점차 감상을 포

기하거나 문화의 변방에서 서성이는 외톨이처럼 멀어져간다는 사실을 아득한 거리에서 알게 되었다.

그들의 뒷모습은 내게 '누구를 위해 작품(작업)을 하는가?' 스스로에게 질문하게 했다. 천부적인 모든 재능은 주변과의 상호작용으로 커가는 것이고, 사회적 협동의 산물이라고 보아야 한다. 하나의 작품이 나오기까지의 체험을 내가[메타포(metaphor)가 없는 일반 언어로] 잘 표현할 수 있을지 모르겠으나, 일상에서 나 자신을 포함한 모든 사물을 관찰하고 탐구하는 각고의 노력 끝에 얻어지는 것들이 나의 작품에 배어들어 있다는 사실을 있는 그대로 조심스럽게 열어 보여야겠다는 자각에 이르게 되었다.

그리고 두 번째 유형의 관람객은 자녀를 예술가로 키우고 싶어하는 조력자들이다. 하지만 문제는 집 나온 탕아와 같은 난해한 현대미술을 접하면서 소위 전문가도 현기증이 나는 이 실제적 현실을 어느 정도 선에서 어떻게 설명해야 하는지…, 이 점이 내게 늘 과제로 남겨졌다. 예술가의 앞날에 대하여 길을 묻는 그들에게 몇 마디로 간단하게 대답할 수 있다면 얼마나 좋겠는가?

이야기를 나누다 보면 정작 핵심이 되는 알곡은 어디론가 다 빠져나가 버리고 잡담만 늘어놓다가 헤어지곤 했다. 하지만 대부분의 사람들이 뒤처진 것 같은 불안으로 초조해서 무언가 쟁취하듯 많은

것을 무리하게 가르치려 하고 있다는 사실을 알게 되었다. 잠시 숨을 고르고 마음을 잠잠하게 멈추어보라고…, 좁은 길, 보이지 않는 세계도 염두에 두고 차근차근 생각해 보세요, 라고 말해주고 싶었지만 사실 서로가 서로를 스쳐 지나가는 길손으로 여기고 있었다. 나는 앞만 보며 질주하고 있었고 내 일이 바쁜 사람이어서 면죄부를 받을 수 있을 것으로 생각했다.

"예술은 어렵고 모호하기 짝이 없습니다. 자녀가 그림을 그리고 싶다고 하면 겁이 납니다. 당황스러워서 어쩔 줄 모르겠어요."라고 호소하는 학부모에게 내가, "그들의 의기를 꺾지 마세요."라고 말을 걸기 시작했다. 다급한 학부모와 자녀, 그 절대적인 관계에서 오는 호혜성(相互性)에 있어서 긴장감은 서로에게 도움이 되지 않을 확률이 높다. 따라서 나아가야 할 비전은, 먼저 서로 아름다운 거리를 유지하면서 내 안의 나 자신과 화해의 길을 모색해 가는 여정이 필요하다는 조언을 드리고 싶었고, 이 과제들을 더 이상 미루거나 지체할 수 없다고 느껴졌다. 이 책은 그 간절한 내 마음을 담은 다양한 기록들이다.

사실, 삶은 그 자체가 총체적인 하나의 예술이라고 보아야 한다. 인생은 목표를 이루는 과정이라기보다는 그 자체가 홀로, 혹은 자

녀, 가족과 함께하는 소중한 여행이 아닌가. 서투른 자녀교육보다 과정 자체를 소중하게 생각할 수 있는 사랑의 훈육을 가정에서부터 자연스럽게 경험하도록 하는 것이 무엇보다 중요하다고 생각한다.

우리는 겉으로는 아무렇지도 않은 듯 살아가지만, 사실 우리 모두는 깊은 내면에 해결되지 않은 상처와 아픔의 가시를 안고 살아간다. 예술은 무언가를 획득하는 것이 아니라 아픔과 갈등을 필연적으로 받아들이면서 화해의 길을 모색하며 경작되는 것이라는 단순한 진리를 많은 사람에게 전하고 싶었다. 아니 단 한 사람에게라도 더 알리고 싶었다.

우리는 우리가 세상과 관계하고 있는 방식들 안에서 세상을 알게 된다. 따라서 세상을 알려면 세상을 잘 살펴볼 필요가 있을 뿐만 아니라 동시에 세상을 보고 있는 자기 자신 안을 살펴야 한다. 그리고 지금…, 나의 내면이 고요한가? 고요로 향하는 길은 조용하지만, 현대사회는 그렇지 못하다.

자유로운 예술은 인간만이 누릴 수 있는 유일한 행복일 것이다. 화려한 기술 문명의 발전도 그 기술 자체만을 가지고는 결코 인간의 궁극적인 행복을 보장해 주지 못한다. 현대인들이 과학기술의 진보를 바라보며 스스로 착각하며 속고 있는 것이 있다. 그런 발전이 우리에게 참된 행복을 가져다줄 것이라는 착각, 그것이 인간 자신에

게 궁극적인 존재 의의(意義)를 실현해 줄 것이라는 착각 말이다.

인간 지성에 바탕을 둔 인문과학이 아무리 인간에 대해 이야기 한다고 하더라도 그것은 어디까지나 인간의 수평적인 차원만을 설명해 줄 수 있을 뿐이다. 그의 존재가 본래 어디서부터 창조되고 유래했는지 또 궁극적으로 어디로 가야 하는지 하는 인간 존재의 핵심을 꿰뚫는 질문에 대해서는 전혀 답을 주지 못한다. 그러기에 철학을 비롯한 제반 인문과학은 인간에 대한 단편적인 이야기들만 제시할 수 있을 뿐이다. 피상적인 삶에 몰린 현대인에게 우선 '고요한 시간'을 가질 것을 제안하며, 누구든지 갈 수 있는 이 고요의 길을 통해서 만나게 되는 숭고한 인간의 내면세계를 이야기하고자 한다.

나는 우리 자신이 내면 깊숙이 안고 있는, 이유 없이 당하는 가시와 같은 '고통의 문제'에 주목했다. 우리 인간이 겪게 되는 아픔과 고통의 문제는 인생 여정에서 누구나 겪게 되는 희로애락(喜怒哀樂) 가운데에서도 절대 피해갈 수 없는 가장 절실하면서도 인간 구원과 관련한 매우 중요한 문제이다. 이 신비로운 감정인 고통의 문제가 놀랍게도 예술작품에 있어서만은 매우 중요한 가치로 등장한다. 인류가 사랑한 예술작품들에는 반드시 여러 형태의 고통이 아로새겨져 있고 동시에 숭고한 정신을 드높인다. 웬일일까?

인간의 깊이를 다루는 작품은 자신의 내면을 응시하게 하고, 상

처 입고 고통당하는 내면의 나와 화해의 가능성을 열어놓는다. 가까운 예로서 내 작품 〈자신 안을 쳐다보다〉가 그렇다. 자신을 향한 시선은 결국, 고요의 통로를 통해서 깊은 침묵 안에서 자신의 근원을 되찾고, 고귀하고 숭고한 자신을 회복하여 자신을 진정으로 사랑하게 한다. 나아가 조화로운 자기조절 능력과 타인(대상)과의 상호작용, 창의적인 소프트웨어를 발전시키는 바탕이 된다.

삶을 진정으로 가치 있게 하는 숭고한 인간은 고귀한 영혼과 관련되어 있으며, 그 앞에는 수많은 장애물이 깔려 있다. 나는 창작하는 사람으로서 자연스럽게 창작하는 주체를 중요하게 여긴다. 이른바 광활하고 아름다운 대자연을 접하게 되면 습관처럼 창조주를 찾아 찬미하고 싶은 생각에 이른다. 또한 내가 좋아하는 베토벤의 피아노곡 〈비창〉을 들으면서 참으로 훌륭한 연주자에게 진정으로 경의를 표하지만, 이 곡 안에 들어가 감상하면서는 곡의 원주인, 바로 베토벤을 떠올린다. 누구나 그럴 것이다.

이른바 신비로운 인체를 탐색하는 인체 조각의 세계도 마찬가지이다. 이토록 섬세하게 설계된 신비로운 인체는 바로 '영적인 몸'이다. 인간은 정신적이고 영적이며 신비로운 존재이면서도 문젯거리이지만. 그럼에도 불구하고 인간은 존엄한 존재임이 틀림없다. 존엄하면서도 문젯거리이기도 한 '아이러니'야말로 인간 존재를 관통

하는 '숭고한 인간'을 보여준다. 이렇듯 신비로운 세상을 창조한 인격적인 사랑의 '창조주'에 관해서도 이 책에 썼다.

1991년 가을 동숭동에서 첫 개인전을 가졌다. 그때 내 나이 30대 중반, 알 수 없는 나의 미래를 두고 나 자신과 무언의 약속을 하게 되었다. 2, 3년에 한 번씩 반드시 개인전(발표)을 하자. 네 자신을 창작 안에서 수련하는 것, 그것이 가장 안전하고 평온한 네 길이 될 거야. 이러한 약속은, 끊임없이 좌절시키는 현실과의 대결 속에서 진정한 아름다움을 드러내고자 하는 하나의 과제이며, 자신과의 엄중한 약속이었다.

잠을 이룰 수 없는 적막한 밤. 그 무엇에도 방해받지 않고 차분히 내리는 빗소리…. 작은 빗방울이 개울이 되어 흐르다가, 흘러가는 대로 흐르다 보면 점점 그 폭이 넓어지고 둑은 차츰 낮아질 거야. 거센 물줄기도 갈수록 잔잔히 흐르겠지…. 그러니 겁내지 마, 이 바보야. 나 자신을 타일렀다. 그간의 고단한 탐색과 사색의 세월, 처음 한 나와의 약속을 지키기 위해 슬픔과 기쁨으로 점철된, 가시밭과 다르지 않은 길을 헤치며 걷고 또 걸었다. 여기 이 책의 내용은, 그 애절한 삶의 현장에서 그때그때 배우고 얻어진 것들을 사랑하는 누군가에게 편지를 써 내려가듯 스스럼없이 열어 보인 것이다. 부족한

글을 모아 세상에 열어 보이려 하니 부끄러운 마음이 앞서지만 지금, 여기, 새로운 시대를 열어가는 길목에서 이 책을 대하는 이마다 각자의 드높은 혜안으로 의미 있는 참된 열매가 되기를 간절히 바라는 마음이다.

나의 오늘이 있기까지 말로 다 할 수 없이 도움을 주신 천사들께 머리 숙여 깊이 감사를 드리며 나의 손을 거친 모든 작품은 사회적 협동의 산물임을 고백한다. 그중에서도 이 글을 깐깐히 읽고 교정해 준 딸 자연 헬렌, 멀리서 기도로 함께해 준 볼리비아 선교사 동생 조계성 스테반, 그리고 사랑하고 그리운 나의 부모님과 오라버니, 부족한 글이 책으로 빛을 볼 수 있도록 도와주신 존경하는 정해종 대표님과 파람북 식구들에게 감사드린다.

2022년 여름.
조숙의 Betty

차례

III 흙으로 빚다

IV 정적의 울림

"어느 날 빈센트 반 고흐가 동생 테오에게 편지를 썼다.
'얘야 내 작품을 좀 팔아보렴.' 얼마 후 파리의 테오에게서
소식이 왔다. '형! 사람들이 형의 작품을 보면 인상을 써요….'
이유야 어떻든 이러한 회신은 분명, 순수한 고흐의 마음에
비수를 꽂았을 것이다. 그간 내가 살아낸 시간들은 이러한
비수를 피하기 위한 몸부림이었을지도 모르겠다."

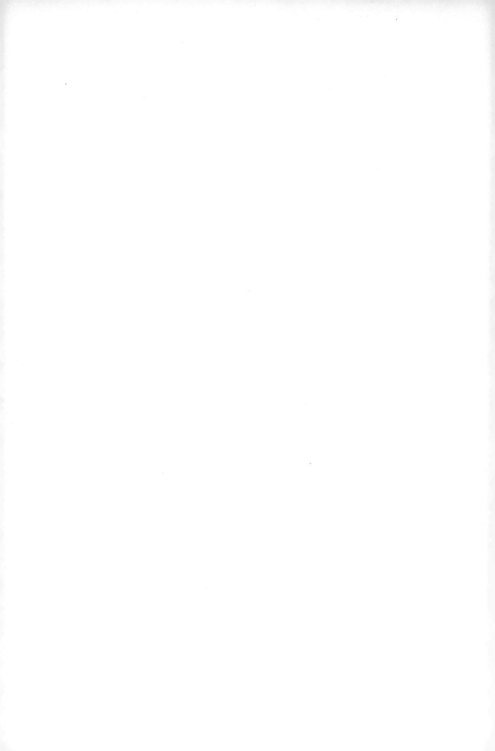

I

숭고한 인간

이 찬란한 계절에

6·25 한국 전쟁의 총성이 멈춘 다음, 1955년 다섯째 달 스무나흘날, 어느 별빛 아래 전남 광양의 한적하고 작은 마을에서 나는 태어났다. 관직에 계셨던 부친은 저녁 식사를 마치고 곧장 출장을 떠나셨는데, 그 당시 교통과 통신 등의 열악한 여건으로 인해 집을 나서면 보통 사나흘은 넘겨서 돌아오시곤 했다. 그날도 아버지는 저녁상을 물리시고 장기 출장을 떠나셨는데 얼마 지나지 않아 어머니의 산통이 시작되었다. 하필 아버지도 안 계시는 이 늦은 밤 산통이 시작된 어머니는 어찌할 바를 몰라 홀로 공포에 휩싸여 당황스러운 시간을 맞고 있었다.

무슨 일이 있었던 것일까? 때마침 누군가 방문을 열고 들어섰는데…, 바로 아버지였다. 아버지는 "오늘 출장을 안 가게 되어서 되돌아 왔다"라고 말씀하셨던 것으로 어머니에게 들었다. 상황을 파악하신 나의 부친은 바로, 건넛마을의 산파를 모시러 다시 집을 뒤로 한 채 뛰어나가셨고, 깊은 밤 산파가 당도하여 순조롭게 나는 세상에

태어났다. 세상은 처참한 전쟁을 경험하였고 혼란과 갈등이라는 후유증을 겪고 있었다. 흙먼지 속에서도 계절은 바뀌고 있었고, 주검들을 건져냈던 도랑에서는 아름다운 들꽃들이 봄의 미풍에 작은 몸을 흔들며 찬란하게 피어나고 있었다.

내가 태어나고 몇 해가 지나 부친의 직장 이동으로 인해 우리 가족은 순천으로 이사를 했다. 순천은 광양보다 큰 도시로 활기에 넘쳤고 나는 이윽고 학생이 되어 초등학교에 입학했다. 그 시절에 내게 학교란 공부하는 곳이 아니었다. 손수건을 가슴에 달고 초등학교에 입학해 며칠을 학교에 다녔지만, 가족이 모두 집을 비우는 일이 잦아 집 볼 사람이 없었다. 끝내 내가 학교를 접고 1년을 집안에서 빈둥거리며 지낼 수밖에 없었다.

이듬해인 1962년에 다시 입학은 했지만, 그해 여름에 대형 재해가 발생했는데, 큰 홍수로 250여 명이 넘는 사람들이 한꺼번에 목숨을 잃게 된 비극적인 사건이었다. 물이 도시를 덮친 한밤중에 우리 가족은 가까스로 집을 빠져나올 수 있었다. 가족 모두가 살아남았다는 사실 하나만으로도 그저 고맙고 기적처럼 여겨졌던 그 놀라운 시절, 우리 가족은 한동안 유목민처럼 천막에서 지내야 했다.

우리가 살았던 집은 흔적도 없이 사라져 버렸고 그 자리에는 어디에서 그렇게 많은 모래가 밀려왔는지 땅바닥이 온통 모래 더미에

뒤덮여 생각지도 못했던 놀이동산이 만들어져 있었다. 거꾸로 누운 나뭇가지와 이상한 물건들…. 지형이 바뀌어버린 새로운 공간이 철없는 내겐 싫지 않았고, 간혹 웅덩이가 크게 파인 흙탕물 속에는 각가지 물고기와 처음 보는 생물들이 여기저기 팔딱이고 있었다.

학교에 가면, 같은 반 친구들은 책을 보자기에 담아 묶어서 등이나 허리에 둘러매고 학교에 왔는데 나는 빈 몸으로 있었다. 혼란스러운 비상시국하에선 맨손으로 학교에 가는 일이 허락되었을 뿐만 아니라 너그럽게 받아들여졌고, 덕분에 나는 비교적 당당할 수 있었다.

—

그러던 어느 날 선생님께서 우리 반, 80여 명의 아이들을 운동장에 풀어놓고 자유롭게 풍경화를 그리게 하셨다. 내게 미술도구가 있을 리 없었다. 나는 언제나 그렇듯 구경꾼이 되어 이리저리 기웃거리며 돌아다녔다. 연못을 지나 커다란 나무 그늘 밑에서 한 남자친구가 특별한 미술도구를 펼쳐 들고 있는 모습을 우연히 발견하게 되었다. 이 친구는 왕관을 쓴 소년이 그려진, 요즈음 말로 '명품' 왕자표 크레파스를 펼쳐놓고 그림을 그리는 것이었다. 나는 그곳에 멈추어 섰다. 가지런히 줄지어 있는 크레파스의 형형색색의 색깔들이

꿈결처럼 신비로웠다. 이토록 다채로운 색의 세계가 어떻게 펼쳐질까? 궁금하고 설레는 마음에 한참을 옆에서 구경하고 있었는데….

차츰 시간이 지나면서 몇몇 남자아이들이 하나, 둘 축구를 하기 위해 운동장에 모여들기 시작했다.

그림에 열중하고 있던 이 친구는 아마도 그림이 마음대로 안 되는 모양이었다. 축구 하는 아이들을 힐끗힐끗 보며 갈등을 겪는 듯하더니,

"에에-잇!"

하며 그리던 그림을 나선형으로 갈겨놓고는 팽개치듯이 벌떡 일어났다. 이 친구의 관심과 나의 관심이 극명하게 갈리는 순간이었다. 내던져진 그림을 보고 있던 나는 다급하게 말했다.

"내가, 내가 그려봐도 돼?"

난데없는 제안에 그 친구는 나를 힐끗 보더니 고개를 끄덕였다.

"그래…."

하고는 모든 것을 내게 밀어 던지고 운동장을 향해서 힘껏 뛰어나갔다. 아! 뜻밖에 내게 그림을 그릴 수 있는 기회가 찾아온 것이다. 나는 그 친구가 앉았던 큰 나무 그늘 아래 눌러앉았다. 모든 것이 완벽한 그런 느낌이 들었다. 화판 위의 갈겨진 그림을 뒤집었다. 내 앞에는 하얀 화면이 펼쳐져 있었다. 그리고 한 편에는 형형색색

의 크레파스가 내 옆에서 차분히 나의 손길을 기다리고 있었다. 눕혀진 크레파스 뚜껑에는 별이 그려진 왕관을 쓴 한 왕자가 근엄하게 내게 환상적인 세계를 펼쳐주려는 듯 나를 지켜보고 있었다. 나는 세상의 중심에 있었다. 이 귀한 시간에 대해 나는 아마도 처음이자 마지막일지 모른다는 애절한 생각을 했던 것 같다.

나는 눈앞의 풍경이 아닌 맑은 물, 졸졸 물소리가 들릴 듯한 풍경을 그리고 싶었던 모양이었다. 멀리 나무가 우거진 숲과 계곡에는 맑은 물이 흐르고, 투명한 맑은 물속의 바위와 돌, 자갈이 함께 어우러진 풍경화였다. 맑은 생명의 소리가 들릴 것 같은 물줄기가 졸졸 흐르고 있는 고요한 시냇가를 상상해 그렸다. 왜 그때 그런 풍경을 그렸는지는 사실 나도 잘 모르겠다. 아마도 뒤엉킨 실타래처럼 어수선한 이 현실의 공간을 잠시 떠나 고요하고 환상적인 마음속 풍경이 그립지 않았을까?

어느 정도 시간이 흘렀고 우리는 다시 교실에 모였다. 우리 반 담임선생님은 쾌활하고 명랑한 성품의 여선생님이었는데, 입가에는 항상 미소가 끊이지 않았다. 그날따라 선생님은 전체 학생들이 그린 그림을 직접 하나하나 애정을 가지고 살펴보았다. 수북이 쌓인 그림들을 앞에 펼쳐놓고 이것저것 분류하고 고르셨는데, 간혹 골라낸 그림을 들어 올려 보여주었다. 그러던 어느 순간 이윽고 선생님

이 내가 그린 그림을 골라냈다. 환한 미소와 함께 "오늘 우리가 그린 그림 중에서 바로 이 그림이 가장 잘 된 그림이다"라며 내가 그린 그림을 들어 올렸다. 그리고 특유의 낭랑한 목소리로 칭찬을 하는 게 아닌가.

그다음 뭔가를 진지하게 하나하나 말씀하셨는데…, 나는 그 내용을 알아들을 수가 없었다. 별안간 전혀 예상치 못했던 공개적인 칭찬에 당황스러웠던 나는 고개를 들지 못하고 새색시처럼 얼굴이 빨갛게 타버리는 것 같았다. 그러나 그것은 어디까지나 내 개인 사정일 뿐이었다. 천만다행으로 교실 안의 그 누구도 나를 의식하는 사람은 없었다. 왜냐면 그 그림을 그린 사람은 스케치북 주인인 그 남학생 이름으로 붙여졌기 때문이었다. 나는 드러나지 않는 나의 존재에 대해 안도했고 나의 마음이 고요할 수 있어서 좋았다. 평화롭게 평정심을 유지할 수 있어서 다행스러웠던 그 일 이후로, 나는 자신에 대한 아주 작은 비밀을 마음 깊이 간직하게 되었다.

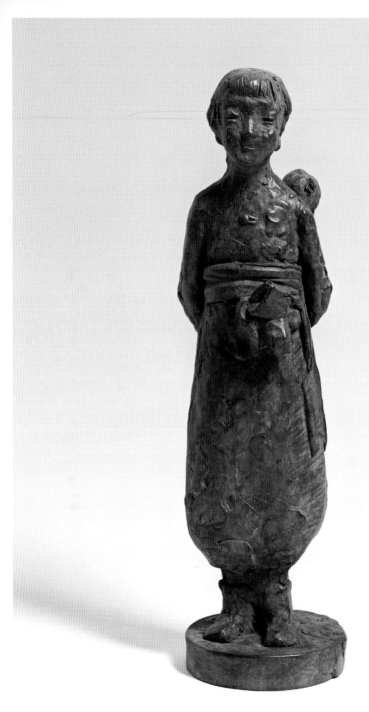

〈그늘 아래에서〉, Bronze, 12x12x37cm

여기, 내가 있다는 것

모두가 잠든 새벽 4시, 초등학교 3학년이었던 나는 눈을 비비고 일어나 어둠을 헤치고 집을 나섰다. 이윽고 내게도 설레고 감미로운, 아주 작은 배움의 기회가 주어진 것이다. 알람시계나 깨워주는 사람이 없었음에도 나는 비교적 정확하게 잠에서 깨어났다.

나의 어머니는 명문가의 막내딸로 태어나 자랐고 장손의 맏아들인 아버지를 만나 결혼하셨다. 결혼 후 아버지는 바로 일본 유학 길에 오르셨고 어머니는 대가족의 맏며느리로 젊은 시절 동안 오빠를 키우며 시집살이를 하셨는데, 그때 어머니 나이가 스무 살이었다. 부모님께서 생존해 계실 때까지는 도우미를 보내주셔서 수월하게 시작한 시집살이였으나 외할머니께서 돌아가신 후에는 막막한 홀로서기로 접어들어 고초의 세월을 사셨다. 어머니는 훤칠한 키에 성격이 예민했으며 근심 어린 표정을 자주 짓곤 하셨다. 깊은 신앙심으로 교회를 지어 봉헌하기도 하셨는데 눈물을 흘리며 자주 기도하셨던 모습이 지금도 기억에 생생하다. 어머니는 가벼운 유머로 집

안 분위기를 곧잘 유쾌하게 만들 줄 아는 사려 깊고 매우 부지런한 여성이었다

내가 초등학교 3학년이었던 어느 날 어머니는 나에게 피아노를 가르쳐야겠다고 생각하셨다. 그 당시에는 통행금지 시간이라는 게 있었는데, 어머니는 레슨비를 절약하기 위해 가장 이른 시간으로 나의 레슨 시간을 만들어 오셨다. 통행금지가 해제되는 새벽 4시에 집을 나서고 4시 35분쯤에 도착해 레슨을 받는 스케줄이었다. 사실 가로등도 없는 까만 밤길을 어린아이 혼자서 걸어가기에는 무리가 따를 수밖에 없는 거리였다. 그러나 당시의 나로서는 이 일에 대해 토를 달거나 불평하는 일은 사치스러운 일이었다. 새로운 배움의 기회가 그저 반가웠고 뛸 듯이 기뻤을 뿐이다.

피아노 선생님께서는 초등학교에 근무하시는 여선생님이셨고 출근 전 두 명을 지도했는데, 그보다 이른 시간에 나를 끼워 넣으신 것이다. 사실 무엇보다도 나를 난감하게 했던 일은 따로 있었다. 동네집들이 미동도 없이 고요한, 까맣고 까만 밤 그 집에 당도해 초인종을 눌러야 하는 일은 정말 고역이었고 큰 용기가 필요했다. 가족들이 고단하게 잠들어있을 시간에 초인종 소리는 왜 그렇게 우렁차고 컸는지….

찌르르응….

찌르 찌르 찌르르… 응.

정적을 깨는

이 벨 소리

어찌 이리도 욕될까?

그 소리가 어두움 속으로 울려 퍼질 때면 나의 목젖이 벨 소리의
울림과 함께 소용돌이 속에 타들어 가는 듯했고 나는 마른침을 삼
켰다. 잠시 시간이 흐르고 방에 불이 켜지면 얼마 후 잠옷 차림으로
나오신 선생님께서 실눈을 뜨고 나를 확인한 후 문을 열어주셨다.
내가 피아노 의자에 올라앉아 교본을 연주하는 동안 선생님은 부엌
에서 쌀을 씻으며 아침 식사를 준비하셨다. 나는 거의 선생님 얼굴
을 보지 못했다. 다음 학생이 오면 그 집을 나왔는데, 내 뜻과 달리
선생님과는 인사도 제대로 나누지 못하고 서둘러 나와야 했다. 아직
어둠이 가시지 않은 시간이었다. 그때는 다들 그렇게 살았고 누구도
탓할 수 없었다.

어린 시절의 나는 많은 부분에 있어서 어눌했다. 내게 주어진 하
나의 일, 살아 있음을 확인이라도 하듯 앞을 향해서 걸을 뿐, 어떤

것이 두려움이고, 어떤 위험이 주변에 산재해 있는지 나는 알지 못했다. 사실 알 필요도 없었다. 어둠 속에서 이불을 빠져나와 담담한 마음으로 집을 나서, 가로등도 없는 길목과 도랑이 있는 비포장길 위에서 발 딛을 바닥을 찾아야 했으므로 나의 발걸음은 구름 위를 떠다니듯 조심스러웠다.

어느 때부터인지 나는 어두운 밤길과 친숙해져 있었다. 게으르고 잠이 많은 내가 이른 새벽에 잠에서 깨어나 집을 나섰던 일이 어떻게 가능했을까? 많은 시간 배움의 기회를 얻지 못했던 나에게 악기를 연주한다는 사실 그 자체가 아마도 나를 날아오르게 했을 것이다. 그러나 나는 이 밤길에서 그보다 더 큰 세계가 나를 기다리고 있을 거라고 어렴풋이 느낄 수 있었고, 그것이 좋았다. 밝은 낮에는 예감할 수 없는 장대한 우주가 어두움 속에 가득 펼쳐져 있는 것이다. 그 어두움 안은 신비로움으로 가득했다.

어두움 속에서 형체를 드러내며 마주치는 유일한 생명체는 다름 아닌 돌아다니는 개들이었다. 아마 먹이를 찾아다니는 것 같았다. 동네마다 조금씩 다른 아이들이 돌아다녔고, 처음 만난 이 아이들은 나를 보아도 짖지 않고 무심히 지나쳤다. 아마 내가 작은 꼬마여서 만만해 보였거나 고맙게도 밤거리의 친구로 여겨졌을지도 모르겠다. 어떻든 그들은 나와 함께 새벽의 어두움 속을 거닐며, 스쳐

지나가고 다시 만나는 적당한 리듬을 가진 친숙한 친구들이었다. 집에서 나설 때와는 다르게 돌아오는 길에는 어둑어둑한 동네에 간혹 불이 켜진 집도 있었다.

어느 때인가는 익숙한 골목을 지나오는데 환하게 불이 켜진 집 문밖에 밥그릇 모양의 하얀 쌀밥 덩어리와 핑크빛 일 원짜리 지폐 두 장이 가지런히 놓여있었다. 지난밤 조상에게 제사를 올린 집이었던 것 같았다. 나는 주인이 없는 지폐라는 것을 알아챘고, 비교적 편안한 마음으로 지폐를 살며시 집었다. 차갑고 생소한 감촉의 새벽 지폐. 아마도 내 기억이 맞는다면, 나는 며칠 후 그 지폐로 하굣길에 두 번에 나누어 맛있는 붕어빵을 사 먹었다. 지금도 이슬에 젖어서 눅눅해진 그 지폐의 야릇한 감촉을 생생히 기억한다.

—

대부분의 작품은 그 작가의 체험을 반영한다. 일상의 트랙을 벗어나 내밀한 공간이 펼쳐진 광활한 우주를 과연 어떻게 표현할 수 있을까? 천태만상의 빛과 공명…. 밭고랑 길옆으로 야광(夜光)의 푸른빛이 번져 있었고, 하얀 안개구름 같은 여린 빛은 신비한 광채로 대지를 어루만지고 있었다. 나는 그 그윽한 어둠 속의 길이 신선하고 친근하게 여겨졌는데 어둠 속이 빛보다 더 환히 빛나고 있었다.

바야흐로 시간은 흘렀고 어린 시절의 이 내밀하고도 깊은 체험은 내 안에 잠재되어 있었던 것으로 보인다. 근래에 와서 내가 다루고 있는 화선지에 먹물을 사용한 회화 작품은 주로 〈여명(黎明)〉 시리즈이다. 평면의 종이에 빠르고 자연스럽게 번져가는 먹물은 조각 작업에서 느낄 수 없었던 회화적 자유로움, 속도와 시간성으로 민감하게 내 안에 스며들었다. 어둠이 깊어질수록 더 영롱해지는 빛, 쉴 새 없는 움직임들, 탄력에 의한 역동적인 힘, 공백(blankness)은 내면 세계의 근원적 원형(原型, Archetype)의 암시적 매개로 표출 되어졌다.

예술은 잠재적인 것에 실체를 부여하기 위해 잠재태를 구현하는 것이다. 실재적이면서도 현실적이지 않은, 이상적이면서도 추상적이지 않은 내밀한 공명의 상태들···. 우리의 경험과 의식을 가능하게 하는 이 '느낌', 어린 시절 밤길을 걸으며 얻었던 의식의 진화는 이렇듯 불완전하게 이해되고 있지만, 사실 그 '불완전함' 위에서 자연과 인간이 균형감각을 유지하고 있는 것이다.

깊은 어두움

숨 쉬는 대지

밤의 정령(精靈)

생의 기운(氣運)으로

치유되는 순간

지금 여기 내가 있다는 것,

아, 얼마나 위대한 행복인가

〈여명(黎明, Dawn)〉, 한지에 먹물, 110x80cm, 2016

여자로 태어남에 대하여

평소 여성스러움이 우리를 깊고 영원하게 하는 것 같다는 생각을 꾸준히 해왔다. 이는 거창한 철학적 이론에 근거한 것이라기보다는 내적인 직관에 의한 사색의 결과일 것이다. 그러나 가끔 우리가 삶의 현장에서 맞닥뜨리게 되는 여성과 관련된 편견은 하나의 멍에처럼 나를 곤혹스럽게 할 때가 있다.

1974년 봄, 내가 대학교 1학년 때의 일이다. 교양과목으로 한자와 관련된 과목을 수강했던 적이 있었다. 보다 깊이 있는 학문을 접하고 싶어서였을 것이다. 어느 날 아침 '한자와 여성론' 부분을 공부하게 되었는데, 그날따라 남녀 학생들이 대강의실을 가득 메우고 앉아 있었다. 이 과목을 담당한 교수님은 두꺼운 뿔테 안경을 끼고 있었는데 무르익은 학자의 자태로 준비해오신 내용을 칠판에 판서하기 시작했다.

우선 노예라는 뜻의 종 노(奴) 자는 계집 '여(女)' 자를 쓰고, 여(女)

자를 세 개 합치면 간사하다는 뜻의 '간(姦)' 자가 된다든가, 개를 뜻하는 술(戌)과 여(女)가 합해져서 된 위엄을 나타내는 '위(威)'는 남을 즐겁게 하는 능력마저 상실한 늙은 여인은 개처럼 집을 본다는 뜻으로, 시어머니의 위엄, 위신과 권위를 앞세우는 늙은 여인에게서 따온 문자라는 것 등 '여(女)' 자가 들어가는 한자는 모두 재수 없는 글자라는 것이었다. 나는 당황스러웠다. 어느 정도 인내하며 앉아 있었지만, 도저히 이어지는 내용을 더 듣고 있을 수가 없었다. 나 자신도 모르는 사이에 오른손이 높이 올라갔다.

"아, 교수님, 여기… 질문이 있습니다!"
"여기 질문이 있습니다!!"
내가 소리쳤다. 교수님은 당황스러운 듯 뿔테 안경 너머로 나를 바라보고 계셨는데 강의실이 한순간 숨이 멈춘 듯 고요해졌다. 나는 거의 반사적으로 말하기 시작했다.
"좋습니다! 여성과 관련된 한자가 모두 다 그렇고 그렇군요!"
… 한숨과 함께 버벅대다가,
"그렇다면, 도대체 저기 저 한자들은 누가, 누가 만들었습니까? 저기- 저 여성을 억압하고 조롱하는 문자들을요!"
나는 말하면서, 칠판에 여기저기 어지럽게 갈겨쓴 '여(女)'가 들어간 판서를 가리켰다.

"남성이 만든 것 아닌가요? 저는 그렇게 여겨지는데, 그 부분에 대해서는 왜 말씀이 없으신가요? 모르긴 해도 만약, 여성이 문자를 만들었다면 최소한 남자와 관련된 문자를 저토록 험하게 만들지는 않았을 겁니다!"

나는 계속 그 자리에 앉아 있을 수가 없었다. 대강 말을 마치고는 강의실 가운뎃줄에 앉아 있었던 나는 책을 주섬주섬 챙겨 들고 일어나 그대로 강의실을 빠져나왔다. 그때 내 나이 열아홉이었고, 여자에 대한 억울한 누명 앞에 무력한 나는 뿌리 깊은 종기를 앓는 듯 마음이 아려왔다. 강의실을 나와 갈 곳이 없어 캠퍼스를 이리저리 맴돌다가 애꿎은 잔디밭의 돌부리를 발로 찼던 일, 뿌리 깊은 편견의 장막을 처음 발견한 아픈 기억이다.

남자와 여자. '잘났냐 못났냐'의 차원을 넘어 편견과 오만을 문자에 새겨 놓았다는 그 사실 자체가 참으로 놀랍고 억울했다. 삼류 만화도 아닌 소위 '인간'이 사용하는 소중하고도 가장 보편적 도구인 문자(文字)에 말이다. 이렇게 되면, 여성들이 학대를 받고, 편견에 시달린다 해도 저항하지 못하고 스스로 자신을 쓸모없는 사람으로 여기도록 학습시키는 몹시 나쁜 결과를 낳게 될 가능성이 크기 때문에 화가 치미는 것이다. 부디 새로운 세대들은 스스로를 위해서라도 반드시 균형 있는 새로운 시각을 갖기 바란다.

이토록 어처구니없이 여성에게 회초리를 들고 싶어 하는 왜곡된 용틀임이 이 세상에 존재한다는 사실에 대해서 여성들은 직시하고 깨어있어야 한다. 왜냐하면, 시대에 따라서 정도의 차이는 있겠으나 근본적으로 사라지지는 않을 것이기 때문이다. 이러한 편견을 이겨내며 잘 살아내야 하는 다소 부담스러운 운명적 과제가 여성들 앞에 펼쳐져 있는 것이다. 그 예는 현재도 어렵지 않게 찾아볼 수 있다. 여성의 인권이 사라진 예멘의 경우에는 전통이라는 이름으로 10세 전후의 소녀를 강제 혼인시키고 있으며, 어린 몸이 임신을 받아들이지 못해 사망에 이르기도 하지만 근절될 기미는 전혀 보이지 않고 있다. 현재 학교에 가야 할 나이인 18세 이하 세계 6억 명의 소녀들이 미래를 빼앗긴 채 조혼이라는 폭력에 내몰려있는 실정이다.

여성은 누구나 어머니가 된다. 여성을 학교에 보내지 않고 문맹을 만들면, 그 가정이나 국가가 무슨 희망이 있겠는가? 자신들을 성숙으로 이끌어줄 안내자인 어머니를 잃고 고아로 사는 것이다. 돌이켜보면, 사실 우리의 세계사는 정복자의 입장에서 기술된 전쟁과 승리 이야기들이다. 결국은 상호 전멸로 끝나는 수 세기에 걸친 전쟁 이야기 말이다. 그 이면에는 한없는 고통이 넘쳐흐르고 있다. 약자, 특히 가리어진 연약한 여성의 참혹함과 희생은 반드시 잊어서는 안 될 대목이다. 물론 모든 남성이 그렇다는 것은 아니지만 모든 여성은 위험에 노출되어 있다.

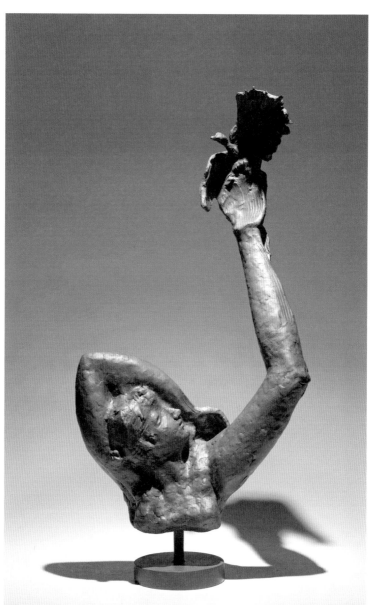

〈소식〉, Bronze, 35×20×60cm

아, 어머니

나의 작품세계는 모성성(母性性), 다시 말해 어머니를 주제로 한 작품들이 많다. 우선, 천둥과 번개를 삼키며 인고의 세월을 견뎌 봄을 잉태하는 아름다운 대지, 이 거대한 대자연이 모성적이다. 또한 인간의 삶, 아픔을 호소하고 품어내는 근원적이고 웅숭깊은 '사랑'이 모성적이라고 느끼고 있기 때문일 것이다.

30대 초반에 한 아이를 낳아서 안았던 그 아련한 감동의 경험 같은, 말로 표현할 수 없는 사유(思惟)를 조심스럽게 흙으로 빚어 부조에 담았다. 이 작품은 부조와 환조를 합한 애매한 형식의 조각 작품이었는데, 마침 시인 편운(片雲) 조병화(趙炳華) 선생께서 동숭동 전시장에 들러 이 작품 〈모자상〉을 감상하시고 구매해 가셨다. 1991년 첫 개인전이 있었던 가을의 일이다.

내 기억에 선생님은 인체 조각 작품에 남다른 애정을 갖고 계셨다. 구매하신 작품을 본인이 직접 안성의 편운재(조병화문학관)로 옮겨 애매하고도 까다로운 조각 작품의 설치작업을 구조기술사처럼 손수 하셨다. 그러니까 선생님은 내 작품 첫 고객이 되어주신 셈이다. 아직 아무 표식도 없는 쓸쓸한 길 위에 선 초라한 내게 친히 다가오셔서 하나의 화관을 씌워 주신 것이다.

조병화 선생님은 내게 "사람은 이 세상을 떠날 때 비로소 어머니 품으로 돌아가는 것"이라고 일러주셨다. 스치듯 하신 어른의 말이 내게는 음률을 가득 불어넣은 갈대 피리 소리처럼 바람결에 실려 들려오는 듯했다. '나의 어머니에서 태어나와/ 어머니로 돌아가는 그 길을/ 한결같이 살아왔을 뿐/ 그것이 그렇게도 어려웠습니다' 바람을 닮은 이 선생님께서 1996년 가을에 쓰신 단순하고도 짤막한 시구에 기나긴 인생 여정의 철학이 굵게 새겨져 있다.

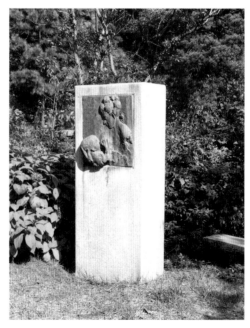

조병화 문학관에 설치된 〈모자상〉

〈희와 엄마〉, Bronze, 40x50cm, 2020

2017년 내가 한국여류조각가회 책임을 맡고 있을 때의 일이다. 전국의 여류조각가들이 '어머니'란 화두를 가지고 서울 명동의 한 갤러리에서 기획전시를 개최한 일이 있었다. 그때 기획을 맡은 이화여자대학교 최은영 교수는 우리나라 최고의 지성 중 한 분이신 100세의 김형석 교수를 내게 소개했다.

선생님은 자신이 어렸을 때 너무 병약해서 어머니의 마음을 많이 아프게 했던 맏아들이라고 소개하셨다. 늦도록 원고를 쓰고 있는 아들이 잠자리에 들 때까지 전등을 켜놓은 채 주무시지도 않고 계셨던 어머니는 늙어가는 아들이 안쓰러워 "공부야 학생 때 하는 거지, 늙어서도 하나?"라면서 마땅치 않아 하셨다고 한다. 그래서 모친을 주무시도록 하려고 그다음부터는 일을 밀쳐두고 11시가 되면 자기로 마음을 정하셨다고 했다. '그 어머니에 그 아들' 이야기다. 모친의 극진한 보살핌으로 건강한 아들로 성숙 되었고, 거기에 화답하는 태도가 비로소 이 선생님의 장수 비결이 되고 있으며, 인간애로 가득한 효심에 나는 감동했다. 우리 시대의 산증인이신 김형석 교수가 전해준 어머니에 대한 잔잔한 이야기를 여기에 짧게 옮긴다.

내 꿈이다. 동쪽에서 내 앞을 지나 서쪽 하늘 끝까지 철로가 깔려 있었다. 서쪽 끝에서부터 한 여인이 걸어오고 있었다. 머리에는 무거운 짐을 이고, 두 손에도 천근이나 무거워 보이는 짐을 들고. 내가 달려가서

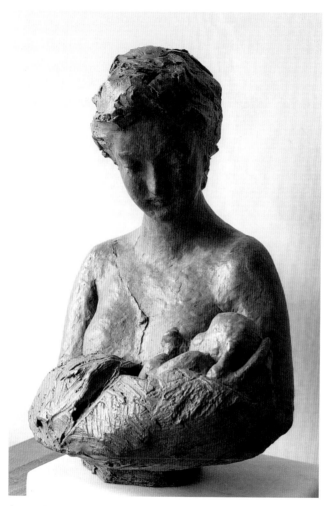

〈구름/雲〉, Bronze, 30×20×40cm

도와드리겠다고 했다. 얼굴을 보니까 어머니였다. 이 짐들을 갖고 어떻게 하시려고…. 어머니는, 이것들은 나에게 주어진 인생의 짐이다. 앞으로 너에게는 더 큰 짐이 주어질 것이라고 말씀하시며 계속 길을 재촉하셨다. 나는 슬퍼서 울다가 꿈에서 깨어났다. 후에 6 · 25전쟁을 치렀다. 어머니의 짐은 가족을 위한 것이었으나 나에게 주어진 짐은 겨레와 더불어 짊어진 짐이었다.

선생님은 인생의 끝이 오기 전에 후회 없는 삶을 찾아야 하고, 그것은 '사랑이 있는 고생'이라고 말씀하신다. 사랑이 없는 고생은 고통의 짐이지만, 사랑이 있는 고생은 행복을 안겨주는 것이 인생이란다.

건강한 몸과 정신으로 '인생의 황금기는 60세에서 75세'라고 말씀하시는 분, 지금까지도 집필과 강연을 놓지 않고 계속해오고 계시는 분. 한국여류조각가회의 전시회 오픈 당일에는 두 시간 전에 갤러리에 오셔서 80여 명의 출품작을 한 점, 한 점, 애정 어린 시선으로 작품 앞에 머물러 감상하시는 애정 어린 모습에서 마치 한 집에서 같은 솥 밥을 먹고 살아온 식구처럼 한결 가깝게 느껴졌다. 우리는 모두 선생님의 드높은 품위와 격식에 따라 함께 작품을 감상하면서, 일상 안에 살아 계시는 어머니의 위대한 '사랑의 힘'을 생생히 보고 감사하는 멋진 추억을 마음속 깊이 간직하게 되었다.

따스한 2층 방

미국은 우리와 가까운 이웃이다. 땅덩어리는 멀리 떨어져 있지만, 내가 어렸을 때도 한때 구호품으로 나온 미국 치즈를 먹고 자랐다. 수진이는 내 대녀이다. 지금 그녀는 미국 생활에 익숙해져 있지만, 한국에서의 초등학교 시절 동안은 줄곧 우리와 같이 지냈다. 내 외동딸 헬렌은 수진이보다 네다섯 살 아래였는데, 나와 가까이 지내는 수진이를 샘낼 정도로 우리는 함께 지내는 시간이 많았다.

이 명랑하고 영민한 아이는 서울 반원초등학교를 졸업할 즈음 미국으로 떠났다. 미국 세인트 캐서린 학교(St. Cathrine's school, 버지니아주 리치몬드 여학생 기숙학교)에 다니고 있었는데, 이 학교는 미국식 성공회 학교(Episcopal)였다. 뜨거운 어느 여름 수진이가 방학을 맞아 한국에 들어왔다. 교직에 있던 나는 미국학교의 교육현장이 궁금했다. 특별히 주말을 빼고는 주로 학교에서 시간을 보내는 기숙학교 생활도 사뭇 생소하고 흥미로웠다. 많은 이야기 가운데, 이 지면을 빌려 나누고자 하는 것은 한 여학생이 일으킨 문제를 놓고 그 학교 사회가 이 '학생의 문제'를 어떻게 바라보고 접근해서 해결하는가의 대처법에 관한 이야기이다.

수진이가 11학년을 맞아 학교생활에 열중하고 있었을 때의 일이다. 10학년 한 학생이 뜻하지 않은 임신을 한 것이다. 이 사실이 학교와 학생들에게 알려졌고, 학교가 발칵 뒤집혔다. 공교롭게도 이 임신 중인 학생은 당시 수진이와 친하게 지내던 친구의 바로 손아래 동생이었다. 학교에서는 이 학생을 학칙에 따라 퇴학시킬 것인가, 아니면 학교에서 어떻게든 구제할 방법을 찾을 것인가를 놓고 치열한 공방이 벌어졌다. 왜냐면 모든 학칙에 우선해서 현재 재학 중인 학생들의 의견을 존중했기 때문이었다. 이 임신한 학생의 재학(구제) 여부에 대한 찬반투표를 앞두고 학생들 간의 치열한 논의가 이어지고 있었을 때, 마침 수진이는 주말을 맞아 나들이를 나갔다가 자연스럽게 친구의 집을 방문하게 되었다.

집안 여기저기를 구경하다가 우연히 친구가 2층에 있는 방 하나를 열어 보여주었는데, 방문을 열자 엄마의 세심한 손길로 준비된 '아기의 방'이 마련되어 있었다. 예쁜 모빌이 창가에 걸렸고, 요람과 기저귀, 포근한 타월과 아기의 배냇저고리 등이 아기자기하게 채워져 있었단다. 아, 어머니가 사랑으로 꾸민 사랑의 치유 공간, 2층 방이 따스한 온기로 다가왔다. 나는 이 이야기를 들으면서 너무나 감격스럽고 놀라워서 소리쳤다.

"오! 그래, 정말이야?"

사실 내 주변에서 그런 일이 생긴 일이 없으니, 그 부분에 대해서 단 한 번도 고민해 본 적이 없다.

"그 어수선한 학교 사정은 그렇더라도 엄마가 사랑으로 꾸민 예쁜 아기방이라니…, 너무 멋지다. 그치!"

"미국 사람들은 그런 점이 참 좋아요."

수진이 대답이다. 내가 다시 물었다.

"대부분 학생들의 의견은 어땠어?"

"그 아이의 같은 학년인 10학년은 주로 친구가 학교를 계속 다니게 되기를 바랐고, 다른 학년 학생들을 만나고 설득하러 다녔어요. 이 일로 친구가 학교를 나가게 되면, 틀림없이 지금보다 훨씬 상황이 나쁘게 될 거라고…."

"그럼 네 의견은 어떤데?"

침묵했을 것만 같은 예감이 들어서 내가 물었다.

수진이는 못마땅한 표정을 짓더니

"저는 싫었어요. 배 나온 임산부가 교복 차림으로 같은 학교에 다니는 걸 자연스럽게 받아들일 순 없잖아요."

그래서 반대를 한 모양이었다.

"그럼 오엑스 투표 결과는 어떻게 나왔니?"

나는 결과가 자못 궁금해져서 다급하게 물었다.

"오가 훨씬 많이 나왔죠."

우리는 그러리라 예상을 하고 있었다는 듯 서로 고개를 끄덕였다.

"아, 그랬구나. 정말 잘 되었네. 다행이다. 학교 제도가 대단히 진보적이구나. 그 사건 하나를 두고, 학생들 간의 긴 논의 과정에서 한 학생의 어려움을 여러 측면에서 검토하면서 많은 고민을 했으니 말야. 학생들이 간접경험을 통해서 얼마나 많은 걸 배웠겠니. 참으로 살아 있는 교육현장이구나."

"맞아요."

우리는 서로 고개를 끄덕였다. 우리 교육현장의 실상을 아는 나는 내심 부러웠다. 우리의 교육현장에서는 표면적으로 일단, 아예 그런 일은 없다. 아이들에게 '생각의 힘'을 길러주는 일은 우리에게 얼마나 중요한가? 학생들의 의견을 소중하게 여기고 경청하는 일, 서로 논의하고 고민하는 시간을 갖게 하는 것, 재학생들과 상호 소통하는 교육제도, 무엇보다 임신한 학생 어머니의 태도, 딸을 이해하고 용서할 뿐만 아니라 모든 것을 불문하고 생명을 귀하게 여기는 따뜻한 포용이 정말 빛나 보였고 아름답게 느껴졌다. 우리 학생들이라고 사춘기를 무탈하게 지나갈 리 없으련만 우리 사회에서는 일단, 이런 사고는 개인에게 떠맡기고 음성적으로 비밀에 부쳐진다. 나를 포함해서 우리의 학교, 사회가 변해야 한다. 그리고 같이 질문

해보자. 과연 무엇이 부끄러운 일인가?

욕망과 성장에 대한 그릇된 환상이 우리를 어수선하게 재촉하며 주변을 메우고 있다. 우리가 원래 지니고 있었던 마음의 여유는 어디로 갔을까? 씨 감에 담긴 선조들의 한가로운 지혜가 그립다. 늦가을의 나무 꼭대기에 한가하게 대롱대롱 매달린 까치밥 씨 감, 찬 이슬에 얼고 녹기를 계속하다가 까치에게 먹이고 말지만, 그 덕분에 씨는 긴 겨울을 이기고 어느 새로운 공간에서 찬란한 새싹을 틔우며 봄비로 활기찬 기운을 얻는다.

열려라 참깨!

"여자는 태어나는 게 아니라 만들어지는 것이다"라는 보부아르의 말을 빌리지 않더라도, 여성은 환경의 지대한 영향을 받고 자라며 형성되어 진다. 우리나라는 전통적으로 유교 사회였다. 유교 사회의 지나친 형식윤리 속에서 살아가야 했던 조선 시대의 여인들에겐 그만큼 욕구불만도 컸을 것이다. 예외 없이 윤리 도덕의 감방 속에 갇혀서 생활하지 않았겠는가?

우리 고전 소설 속의 여인들도 이러한 면을 비껴갈 수 없었을 것이다. 어려서는 효녀 심청이 되고, 사춘기를 넘기면서는 불꽃 같은 연정과 수절의 열녀(烈女) 춘향을, 그리고 결혼을 하면서 침묵하고 견디는 《사씨남정기》의 사씨 부인처럼 되는 것, 조선 시대의 사회가 그렇게 강요하였을 뿐만 아니라 남자들이 그러기를 원했고, 또한 그렇게 가르쳤다. 그러나 다른 한편에서 보면 공양미 삼백 석으로 인신매매를, 아름다운 여인의 희고 여린 살결에 피 맺힌 곤장을, 자기 목적을 위해서는 친자식까지 죽이는 끔찍한 핏줄의 단절을, 출세를 꿈꾸는 검은 무의식이 꿈틀대는 인간의 소용돌이를 고전을 통해서 만나볼 수 있다. 여기서 우리는 음산한 밤길을 비틀거리며 걸어간 조선 여인들의 마음속 풍속도를 슬프고도 아프게 만난다. 강요된 침

묵과 통곡 같은 가슴앓이, 그 안의 작은 욕망의 속삭임, 자유를 얻어 날아가고 싶은 갈망, 그 좌절의 파편들이 여기저기 만들어내는 이상한 언어들…. 어쩌면 그 여운은 오늘 현대를 살아가는 우리에게도 유유히 흘러 지금의 여인상에도 영향을 주고 있을지도 모른다.

억압된 사회를 살면서 스스로 자신의 삶을 선택하며 살고 싶었던 존엄하고 순수한 여인들, 한 많은 그들에겐 어떤 희망이 있었던 것일까? 온갖 좌절을 견디며 부모님이 돌아가시면 삼년상을 지내고, 씨족 중심으로 소복 같은 흰옷을 똑같이 입고 고된 세탁과 다림질을 해내면서 매끼 칠첩반상을 지어 올린 부지런한 여인들…. 그러나 늘 여유롭지 못했고, 자신의 내면세계는 돌볼 틈도 없이 외적인 억압을 견뎌야 했던, 세속적 출세를 위해서는 생명을 해칠 수도 있는 꿈틀대는 검은 무의식의 소용돌이가 여인의 억눌린 순수한 감성을 계속 괴롭혀오고 있었을 것이다.

우리의 내면에 심지 않은 독풀이 뿌리를 내리지 못하도록 스스로 성찰하고, 겸손한 농부가 되어 하루하루 잘 살아내는 일은 결코 쉽게 얻지 못했을 것이다. 홀로 밤새 고민 끝에 소중한 의견을 낸다 한들 귀담아 경청해주는 귀도 없었을 것이다.

"두드려라. 그러면 열릴 것이다"라는 말이 있다. 어려운 상황에서 실제로 굳게 닫힌 문을 두드렸던 일이 있었다. 내가 딸 헬렌과 함

께 잠시 뉴욕에 머물고 있었을 때의 일이다. 주말에 뉴욕 지하철을 타고 복잡하게 얽힌 환승역을 지나가게 되었는데 기차가 멈춰 섰다. 사람들이 꽉 들어찬 차량에 있다 보니 밖의 사정을 도무지 알 수가 없었다. 갑자기 행선지가 헷갈려졌다. 여기가 어디지? 하며 딸이 밖에 나가서 기웃거리는 사이에 문이 스르르 닫혀버렸다. 아, 이게 웬일인가? 나는 차 안에 있고, 딸은 밖에 있었다. 이 순간적인 사고에 우리는 소스라치게 놀랐다. 찰라, 어떻게 해야 하지 궁리하는 사이에 이 거대한 지하철이 움직이려고 하는 게 아닌가.

'오~~~ 노!'

나는 있는 힘을 다해 문밖의 딸을 보며 손으로 문을 두들겼다. 주먹을 쥐고 손망치로 있는 힘을 다해 두드렸다. 마음으로 '열려라 참깨!'를 외치면서. 거기에는 확신이 있었다. 어떻게 보면 근거 없는 확신이다. 그러나 상상은 현실이 주지 못한 것을 간혹 선물로 안겨준다. 어떻게 되었을 것 같은가? 몇 량을 연결했는지 알 수 없을 그 길고도 긴 지하철 열차가 바쁜 뉴욕 시민을 싣고 출발하려다가 멈춰 선 것이다. 그리고는 양쪽 문이 시원하게 열렸다. 딸이 들어오면서 하는 말이다.

"어, 두드리니까 열리네."

그렇다. 맞다, 두드리면 열린다.

현실과 맞서 자신의 어떤 주장을 하면서 피켓을 들고 거리로 나

가라는 것은 아니지만, 자신의 권리를 찾기 위해서 적절한 시기에 온유하게 말할 수 있어야 한다. "우리가 주지 않는다면, 그들은 결코 우리의 자존을 빼앗을 수 없다"라는 간디의 말처럼, 좌절을 느끼고 있다면 그건 우리가 어느 정도 허용했고 어느 정도 방치한 것이라고 보아야 한다.

내가 고3 때의 일이다. 자녀 사랑이라는 미명하에 딸을 고향 순천을 떠나 대학에 보낼 수 없다고 하셨던 나의 부모님은 뿌리 깊은 남존여비(男尊女卑) 사상의 신봉자였다. 그토록 완고하게 반대하시는 부모님 앞에서 나는 어떤 희망도 가질 수 없었다. 그러나 이 중요한 시기에 부모님께 '순종'이라는 허울 좋은 윤리관에 기대어 자신을 펼쳐야 할 뜻을 접는다는 건 안 될 일이었다.

입시 시즌을 앞두고 나는 어찌해야 할 바를 모르고 막막해서 하염없이 눈물만 흘러나오곤 했다. 눈물로 며칠을 보내고 있던 어느 늦은 가을날, 그날도 나는 마루 구석에서 얼굴을 묻은 채 훌쩍거리고 있었다. 우연한 일이지만 내게 관심을 기울이는 눈길이 있었다. 바로 이날 우리 집에 신방(가정 방문)을 나오신 우리 교회의 담임목사님이었다. 오자홍 목사님은 내가 울고 있는 사연을 캐물으시고는 곧 자신의 일인 것처럼 열성을 보였다. 잠시 고민을 하는가 싶었던 목사님께서는 그 자리에서 완고한 모친께 엄중하고 단호하게 말씀을

하셨는데, 나는 아직도 그 말씀을 생생히 기억하고 있다.

"딸을 자신이 낳았다고 해서 자신의 소유물로 알고, 함부로 대하면 안 된다"는 요지의 말씀이셨다. 다시 말해 당신이 낳았지만, 동시에 하느님의 귀한 자녀라는 뜻이다.

며칠 후 나는 기차를 타고 목사님과 집을 떠나 먼길을 나섰다. 목사님은 줄곧 깊은 침묵을 지키셨다. 이 가라앉은 무거운 침묵은 아마도 어떤 것도 장담할 수 없는 무모한 결정을 하신 목사님의 부담 때문이었을 것이다. 도착한 곳은 다름 아닌, 우리나라 1세대 조각가 석주(石洲) 윤영자 선생이 계시는 미술대학이었다. 내가 무슨 미술대학 입시를 준비했겠는가? 나는 입시 미술학원을 단 한 번도 다녀 본 일이 없었다. 이유는 간단하다. 여러 가지 상황이 어려웠기 때문이다. 경제적 형편이 그리 어려운 편은 아니었으나, 미술은 눈에 보이는 실리와는 거리가 먼 분야로 여겨졌기 때문이었다. 아마도 전쟁의 폐허 위에서 태어난 우리 세대의 보편적 시각이었으리라.

데생이 무엇인지 잘 몰랐던 나는 데생 실기실에 들어가 보았다. 겨울방학의 실기실은 고요했다. 쓰다 제멋대로 방치된 재료들, 처음 손으로 잡아본 목탄, 그리고 지우개…. 서양 사람들의 석고 흉상이 줄지어 전시되어 있었다. 나는 학생들이 버리고 간 데생 2점을 골라 돌돌 말아서 가지고 나왔다. 그리고 그 곱슬머리의 서양 사람 목탄

데생을 벽에 붙여놓고 부비고 만지고 지워보았다. 신기한 화면의 음영, 그림자를 밤새 연구하며 시간을 보내다 보니 금세 하얗게 날이 밝았다.

이른 아침 오자홍 목사님을 따라 학교로 향했다. 세상에 태어나서 처음으로 그려본 목탄 데생이었던 만큼 최선을 다해 온전히 몰입해서 옮겨 그렸다. 서너 시간이 눈 깜짝할 사이에 지나갔다. 후에 윤영자 선생님이 보시고 나를 환한 미소로 환영해 주셨던 그 따뜻한 모습을 지금 떠올리니 울컥한 마음에 눈시울이 뜨거워진다.

비록 내가 원했던 학교는 아니었지만, 어떻게 보면 내가 예감하지는 못했던 어떤 운명적인 힘에 의해 미지의 세계에 던져지게 된 것이다. 어떻든 나는 포기하지 않고 눈물로 문을 두드렸다. 열려라, 참깨! 연약한 여성의 운명 앞에서 굳게 잠긴 선대의 완고하고도 거대한 바윗덩어리 같은 육중한 문이 현실의 회의와 체념을 무너뜨리고 천사의 손길에 의해 열린 것이다. 나의 작은 이 체험에서 알 수 있듯이 육중하게 닫힌 문, 혹은 화려한 가림막을 지나치게 두려워할 필요는 없다. 완고하고도 오랜 통념에 저항하고 질문하는 것은 바람직한 태도임이 틀림없다. 그러나 나는 막막했던 그 시절, 적절한 방법을 찾지 못하고 비통한 마음에 그저 눈물을 보이는 것으로 일관했었다. 그다지 바람직한 자세라고 생각되지 않는다.

차분하고 논리적으로 자신의 생각을 설명하고 드러낸다는 것은 매우 중요하다. 다행히 현명한 지금의 세대는 여러 가지 면에서 유능한 능력을 소유하고 있다. 우리가 가진 재능은 주변과의 상호작용에 의해 커가는 것이다. 사람들뿐만 아니라, 하느님께서도 예쁘게 말하면 잘 들어주신다. 간혹 과시욕으로 목에 힘이 들어간 사내들이 위엄을 부리지만, 그들도 나이가 들면 어쩔 수 없이 저절로 허리가 굽는다. 인간은 누구나 나약한 존재인 것이다. 인생은 낯선 초막에서의 하룻밤과 같다고 했던가? 모든 것은 다 지나가고 있다. 두려워할 것은 오직 후회하지 않을, 단 한 번의 나의 인생 여정이다.

한 인간 마리아

주의 천사가 마리아께 아뢰니
성령으로 잉태하시도다
주님의 종이오니
그대로 내게 이루어 지소서
이에 말씀이 사람이 되시어
우리 가운데 계시도다

마리아는 서두르지 않았다. 앞을 내다보지도 않고 뒤를 돌아보지도 않았다. 마리아 안에는 순수한 현재와 영원으로 열려있는 시간의 충만함이 기다리고 있었다. 영원이 이를 굽어보고 전령하니⋯ 영원한 말씀이 마리아의 조촐한 품 안에서 혈육이 되셨다.

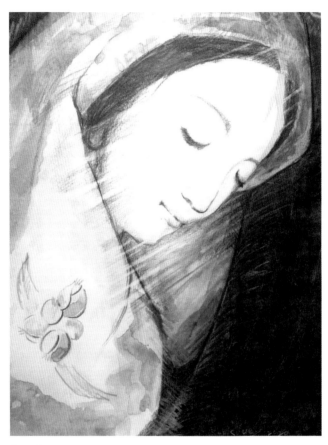

〈FIAT!〉, Watercolor on Cotton paper, 30x40cm, 2019

목마름

"예술가라 하여도 이 세상을 관조(觀照)의 대상으로 여길 수만은 없다. 이 연약한 세상은 살아내야 하는 실천의 대상이다."

1978년 나는 예향의 도시 광주광역시의 동신여자고등학교 미술 교사로 발령을 받았다. 나의 오라버니를 비롯해 가족들이 주로 교직자였던 내게 학교사회는 비교적 익숙하고 편안한 곳이었다. 무엇보다 배우고 연구하는 학구적 분위기가 나의 마음을 평온하게 했다. 미소 띤 앳된 학생들의 초롱초롱한 눈빛에는 밝은 미래가 깃들어 있었다. 이렇듯 온화하고 질서 있는 분위기와 함께, 이를 지루하게 여기는 듯 호기심을 자극하는 무의식의 세계가 어지럽게 혼재하며 흐르고 있는 이곳에 도착할 무렵, 나는 이제 막 대학을 졸업한 20대 초·중반이었다.

나는 이 눈빛이 맑고 꿈 많은 학생들을 위해 무엇을 해야 할지 고민하는 시간을 갖게 된 것이다. 우선 대학입시를 앞둔 학생들에게

현장경험을 넓혀주기 위해 전국의 대학 미술 실기대회에 꾸준히 참가시켰고, 미술부는 불어나는 학생들로 인해 기대 이상으로 활성화되었다. 미술부 학생들의 숫자가 늘어나면서 감수성이 풍부한 학생들의 긍정적인 에너지가 서로에게 자극이 되어주고 있었다. 학생들 스스로 제 역할을 찾아 열중하는 학구적이고 자율적인 분위기가 살아나고 있었다. 이처럼 면학 분위기가 무르익어 가고 있을 즈음, 자주 만나는 학생들 간에 문제들이 생기기 시작했다.

당시의 나는 학생들의 내면에 매우 복잡하게 흐르고 있는 정서인 경쟁심리를 미처 헤아리지 못했고 학생들 간의 이해하기 힘든 갈등을 지켜보게 되면서 힘든 시간을 보내야 했다. 당시에 근무하던 여자고등학교는 학생들만 1800여 명이 넘었는데 이 거대하게 움직이는 학교시스템 안에서 미술 교사는 오직 나 혼자뿐이었다. 나는 정규수업과 대학입시, 미술부 학생들의 개별지도 등 모든 관련 업무를 홀로 총괄하고 있어, 늘 토끼처럼 이리저리 분주히 뛰어다녀야만 했다.

가지 많은 나무가 된 나는 이 특별하고도 예민한 아이들을 개별적으로 섬세하게 지도할 만한 시간적 여유를 얻지 못하고 있었다. 그뿐 아니라, 나 자신도 학생들의 다양한 형태로 복잡하게 꼬인 문제들과 맞닥뜨렸을 때 어떤 명쾌한 교육적 대안을 갖고 있지 않았

다. 사려 깊고 명민한 학생들과 훈련이 필요한 학생들을 구분하여 상황에 맞게 적절히 대처할 수 있는 풍부한 교육적 경험을 아직 갖추고 있지 않았던 것이다.

그러나 당시의 나는 인기 교사였다. 좋은 스승이라기보다는 재능이 보이는 신선한 젊은 선생님으로 비추어졌기 때문일 것이다. 그당시 미술계에서 가장 주목받았던 관전(官展)인 전라남도 미술공모전에서 내가 조각 부문 대상을 연이어 두 해를 받았는데, 이는 유래가 없었던 일이었다. TV에서 나의 얼굴을 보았다는 인사를 받았고, 교감 선생님은 내 얼굴이 TV 화면에 꽉 찼었노라고 놀려댔다. 즐거운 미소로 마주한 학생들은 누구나 호기심 어린 표정으로 나를 반겼는데, 대부분의 동료 여선생님들이 신경 쓰는 옷차림이나 신발에도 나는 별로 신경 쓸 필요가 없었다.

나는 거의 새 옷을 사 입지 않고 옷을 교복처럼 입고 학교생활을 했어도 문제될 것이 없었다. 그것은 순전히 그들의 애정 어린 시선 덕분으로, 많은 부분이 모자란 나를 영웅처럼 오해하고 있었던 까닭이었다. 이러한 일련의 일들은 사실 나 스스로에게도 놀라운 일이었다. 당시, 고건 전라남도지사는 논란이 많았던 전라남도미술 공모전을 직접 현장 지휘했는데, 본인이 손수 심사위원을 섭외하고 감독했다. 성실하고 청렴한 고위 행정가를 만난 것은 내게 참으로 크나큰

행운이었다.

그러나 경사스러운 일 같았던 수상 소식이 다른 한편으로는 새로운 과제와 고민을 몰고 오고 있다는 사실을 알아차리게 된 것은 몇 학기를 보내고 난 후였다. 사랑스럽고 앳된 학생들을 가르치는 교육자의 일과 나의 작품세계를 펼치는 일은 절묘하게 조화를 이룰 것 같았지만, 현실은 그리 녹록지 않았다. 과연 어떤 것을 성취하고, 어떤 것을 줄일 것인가? 그것은 엄밀한 의미에서 내 개인의 의식과 느낌에 관한 문제였으나, 사회적 합의가 필요한 요소들이 바위처럼 무겁고 거칠게 내 앞을 가로막고 버티고 있었다.

보다 자유로운 영혼으로 도전해야 하는, 결코 포기할 수 없는 나의 일들과 신비로운 상상력, 그리고 창작에 관해서 마음을 열어 두면 둘수록 부조리한 사회 구조는 결국 내게 무관심과 아픔으로 되돌아 왔다. 이웃과 소소한 충돌 같은 것이 잦아졌고, 진취적인 에너지는 파편화되어 내 주변을 뒹굴고 있었다. 자신의 상황을 정확하게 통찰할 수 있기를 기대했던 나는 무지와 섣부른 자만이 나를 다른 사람들로부터 멀리 떼놓고 있다는 느낌을 떨쳐버릴 수 없었다. 나는 막연하나마 더 깊고 더 넓은 '앎'에 목말라 하고 있었던 것으로 기억된다.

이 부조리한 인생의 문제를 누구와 상의할 것인가? 답답한 마음에 시대의 어둠을 헤쳐나간 옛 스승이 지혜가 새록새록 그리워졌다. 과연 나의 스승은 어디서 찾을 수 있을까? 당시 내게 유일하게 힘이 되어주었던 순수한 벗인 학생들은 애석하게도 경쟁적인 입시교육 제도가 불러온 경쟁과 질투로 내면이 얼룩진 상태로 들떠 있었고, 이러한 분위기에서의 소통은 대부분 오해로 남는다는 사실을 알았다. 엉뚱한 오해를 받으니 차라리 입을 닫는 게 좋겠다는 생각이 들었다. '질투심'이 인간을 얼마나 황폐하게 만드는가를 절실히 배우며 깨닫고 있었던 것이다. 그때의 나는 좌절과 실의 속에서 몹시 괴로운 상태에 있었고 기도할 마음이 있었는지 없었는지 잘 모르겠다. 기도했다고 해도 무신론자도 위기를 당하면 우러나오는 거의 맹목적이고 본능적인 느낌에 불과한 기도였을 것이다. 나의 20대 중반은 이렇듯 세상의 난관을 극복하기 위해서 뼈저리게 잔혹한 시간을 보내고 있었다.

〈한 말씀만 하소서〉, Bronze, 15x15x25cm

기다림의 문 앞

그러던 어느 날, 퇴근길에 웬 포스터와 현수막을 발견하게 되었
는데, 어느 교회에 '인생의 빛'을 밝혀줄 특별한 강사분이 오신다는
내용이 있었다. 나는 내가 누구인지 알고 싶었다. 이 포스터를 보는
순간 나를 위한 워크숍이 준비된 것처럼 느껴졌고, 내 마음은 이미
그곳으로 달려가고 있었다. 그간 나를 괴롭혔던 잡다한 생각들은 비
교적 가볍고 단순해졌다.

이제 나의 목표는 가능하면 일찍 퇴근해서 그 특별한 집회에 참
석하는 것이었다. 드디어 기다리던 날이 도래했고, 나는 맨 앞자리
에 앉아 귀를 열고 집중하여 들을 준비를 갖추었다. 키가 큰 편이었
던 이 강사분은 뭔가 '신비한 빛을 보여주겠노라!' 소리치며 고압적
인 목소리로 압도적인 분위기를 이끌어 갔다. 나는 뭔가 이것은 아
닌 것 같다고 느껴졌으나, 이 새로운 상황에 궁금한 것들이 많아졌
다. 어색하고도 오묘한 모험의 5일을 최선을 다해 인내하며 성실히
참석했지만, 나는 대부분의 청중들이 보인다는 그 '빛'을 전혀 보지
못하고 있었다.

이제 마지막 날이다. 그날은 토요일이었고 봄비가 추적추적 내
리고 있었다. 집회가 마무리되는 이 날도 사람들은 격앙되어 소리

쳤고 눈을 감으면 그들이 원하는 그 무엇이 보이는 모양이었다. 아마도 자신의 동공에 그려지는 잔상 같은 빛을 신비한 빛으로 오해하는 것으로 느껴졌으나 잘 모를 일이다. 아무튼, 이날도 나는 그 특별하다는 빛을 전혀 보지 못했다. 나의 기대를 모았던 초인적인 인물이 이끈 강력한 하나의 행위예술 같았던 거창하고도 아리송한 이 집회는 그렇듯 야속하게 끝을 맺었다. 사람들은 하나둘 회당을 빠져나갔고 회당의 불은 꺼졌다. 그 자리에 홀로 남겨진 나는 이제 갈 곳이 없었다.

나는 숨을 고르며 고요히 눈을 감았다. 알 수 없는 깊은 그리움으로 마음이 아팠다. 사랑하는 이에게 실연당한 여인의 마음이 이러했으리라. 목석처럼 그 자리에 앉아 시간을 보내고 있었다. 얼마쯤 시간이 흘렀을까…, 침침한 어둠 속에서 인기척이 느껴졌다. 벽 쪽의 유리창 빛을 통해 두세 명이 이동하고 있는 모습이 눈에 들어왔다. 나는 조심스럽게 자리에서 몸을 일으켜서 거의 반사적 호기심으로 그쪽으로 천천히 뒤따라가고 있었다. 그곳에는 지하로 통하는 계단이 몇 개 있었고, 그 계단은 지하 공간으로 연결되어 있었다. 이 공간은 대여섯 명이 잠도 자고 기도도 하는 작은 기도 골방이었다. 생소하고 낯선 곳, 그러나 어디에선가 본 듯하기도 한 친숙함이 있었는데, 바로 반 고흐의 〈감자 먹는 사람들〉에서 느꼈던 어두운 배

경 속의 가족애 같은 온화함이 그대로 옮겨져 온 듯했다. 서로를 의지하는 두 이 달온 루 온기를 나누며 몸을 서로 감싸고 있었다. 그들 중 누구도 내게 당신은 누구냐고 묻지 않았다. 다행히 내게는 크게 신경 쓰지 않는 분위기였다. 그분들은 대부분 몸이 병들고 삶에 지친 사람들로 보였다. 나는 그들과 같은 방향을 향해서 벽 쪽에 조심스럽게 기대어 앉았다. 나그네인 나에게 자신들의 자리를 내어준 것이다. 순간 우리는 마치 오래도록 알아 온 친구 같았다. 침침한 불빛 아래 깊어가는 밤을 붙들고 우리는 기다림의 문 앞에 앉아 있었다. 신음 같은 침묵의 시간이 가끔 누군가의 기침 소리와 함께 정적을 울리며 흘러가고 있었다.

나는 기나긴 그 밤을 그곳에서 지새우고 여명의 시간이 되어서야 그 장소를 빠져나왔다. 비 개인 새벽, 세상은 차분했다. 상쾌하고 신선한 바람이 내 볼을 스치며 지나갔다. 촉촉한 바람 소리…, 수정같이 맑고 아름다운 자연의 숨결은 살아 있는 우주의 맥박을 느끼게 하는 듯 신비롭다. 지금의 모든 것은 되어진 것이 아니라 되어가고 있는 과정에 있다고 내게 속삭여 주는 듯했다. 어떻게 이 한줄기의 바람이 이토록 고마울 수 있는 것일까.

동떨어진 시선, 발견의 아우라

다시 아침이 열렸고 일상이 시작되었다. 월요일 아침 학교에 출근한 나는 학생들과 적당한 거리를 유지했다. 때는 봄이었고 교정에는 생의 기운이 가득했다. 나는 쉬는 시간이면 조용히 교사 밖으로 나와 벤치에 앉아 시간을 보냈다. 차분히 홀로 있는 시간이 좋았다. 나의 일과는 지극히 수동적으로 흐르고 있었다. 시작종이 울리면 교실에 들어가 교과과정을 가르쳤고, 수업이 없을 때는 벤치에 앉아 있는 것을 반복하는 것으로 시간이 채워지고 있었다. 그날도 벤치에 고요히 앉아 있다가 수업 시작 종소리를 듣고 교실로 향했다.

교실에 들어서니 찬란한 봄 햇살이 오른쪽 창 전면에 환하게 쏟아져 내리고 있었다. 이 새로운 봄에도 교실 안에서 내가 가르치는 내용은 3년째 다루어 온 교과 내용이었는데, 신학기 디자인 부분으로 색의 시스템을 정리해주고 어느 독일 심리학자가 정의한 색의 감정을 소개하면 되는 것이었다. 그날따라 싱그러운 봄 햇살이 교실 안에 가득했다. 나는 학교와 교실의 틀을 벗고 창문을 열어 '동떨어진 시선'으로 이 시간을 새롭게 맞고 싶었다.

새로운 시선, 우리는 오지 같은 곳에서 전혀 다른 사람들의 생

활을 경험하기 위해 생활비를 쪼개 저축을 한다. 그뿐 아니라 시간을 내고 스케줄을 조정한다. 여행을 떠나기 위해서다. 그 결과 우리는 '동떨어진 시선'을 얻게 되는 것이다. 다시 돌아온 나의 집, 나의 직장, 다시 학생들과 만나는 교실…. 지금, 여기 이 봄에 햇살이 환한 공간에서 서로를 마주하고 있는 우리의 매 순간은 매우 소중한 찰나에 있지 않은가? 이러한 사실을 일깨우기 위해서는 안락한 습관에 젖어 있는 상태에서 빠져나와 '동떨어진 시선'으로 옮겨와야 한다. 열린 새로운 시선 말이다.

이 새로운 시선은 현재의 상태를 열어놓고 선물처럼 새롭게 보게 한다. 현재 우리의 일상 안에는 도대체 몇 가지의 색상들이 펼쳐져 있는 것일까? 얼마나 많은 색상 속에서 영향을 주고받고, 그것들에 반응하며 살아가고 있는 것인가? 대체로 누구도 묻지 않고 알아야 할 필요를 느끼지 못한 채 살아가고 있다. 아마도 그건 이 색의 '기본값' 때문일 것이다. 나는 햇살이 가득한 지금, 여기 이 교실에서 학생들과 함께 이 기본값을 새로운 시선으로 관찰하기 시작했다. 교사인 나는 차분히 학생들에게 다가서서 온전히 지금 현재 상태 그대로를 설명했고 학생들도 매우 흥미롭게 들었다.

"얘들아, 세상의 모든 색에는 색의 고유한 감정이 있단다. 좋은 감정만 있으면 좋으련만 그렇지가 않아요. 좋은 감정과 상반된 감정

이 동시에 함께 존재하고 있지 이를테면…,

흰색을 살펴보면 흰색의 좋은 감정은 청결하고 깨끗하다. 예를 들면 결혼식 신부의 하얀 웨딩드레스처럼 순수하고 새로운 출발을 상징하기도 하지. 그러나 반대 감정은 불길한 감정을 품고 있어요. 예를 들면 어두운 밤길에서 흰색 치마저고리를 입고 걷는 사람…."

학생들이 공감했다.

"다음으로는 검은색, 좋은 감정은 무(無) 이지만 반대 감정은 죄악을 느끼게 하고…. 그리고 회색, 무채색 중 중간의 색상으로 균형감 있는 신사의 색이지, 반대 감정은 우울이란다. 잿빛이나 안개가 그 예라고 할 수 있지."

"유채색으로 들어가 보면, 빨간색은 사랑과 열정의 색상이고 반대 감정은 분노와 공격성, 흥분 등으로 혁명의 선봉에 빨간색 깃발이 등장하는 게 그 예라 할 수 있지. 다음으로 파란색은 비교적 사람들이 고루 좋아하는 색이야. 특히 유럽 예술사에서 울트라마린은 가장 고귀한 색으로 인정받아 왔지. 이처럼 파란색은 무한히 광활하고도 시원하며 지적이지만, 반대 감정으로는 냉정…, 차가운 감정을 불러일으키는 색이란다."

피카소의 청색 시대의 작품들에서 소외계층의 비극적인 삶을 표현한 파란 색상을 예로 들었다.

"다음으로는 노란색, 낙관적이고 명랑한 색이지만 질투를 자극

하고, 보라색은 고귀한 색이지만 결핍을 느끼게 하지."

나는 설명해가다가 반대 감정이 없는 내 지도안의 빈 공백을 처음 발견했다. 평소의 습관에 박힌 시선에서 벗어나 새로운 눈이 떠진 것이다. 처음 '반대 감정이 없는 색'이 세상에 존재한다는 사실을 깨달았다. 놀라웠다. 우리를 품고 있는 평화의 색, 바로 '녹색'이다. 아! 내가 서 있는 그 자리에 생동의 기운이 깃들어 황홀해지는 순간이었다. 어디선가 우리를 빚으신 창조주의 섬세한 숨결과 심장 뛰는 소리가 들려오는 듯했다. 바로 내 곁에서 쿵! 쿵!… 보이는 것인지, 아니면 들리는 것인지 알 수 없는 울림이 빛과 어우러져 퍼져나가고 있었다. 나는 고개를 들어 빛이 쏟아지는 창 쪽을 보았다. 창밖에는 아름답고 싱그러운 녹색이, 그것도 봄의 앳된 연녹색들이 온통 세상을 덮고 있었다.

아아! 초록 잎사귀들…
만약 녹색 대신 나뭇잎이
온통 열정의 빨간색이라면

만약 녹색 대신 나뭇잎이
온통 시원한 청색이라면

만약 녹색 대신 나뭇잎이

온통 청결한 하얀색이라면

만약 녹색 대신 나뭇잎이

온통 무(無)의 검은색이라면

아. 정녕 이 세상이 그렇게 지어졌다면 지금, 여기 우리의 정서가 정상이겠는가? 아름다움을 아름답게 느낄 수 있을까? 모르긴 해도 세상은 지옥일 것이다. 녹색은 단순한 색 이상의 의미를 지닌 자연의 정수(精髓)이다.

작은 잎사귀 한 장의 신비를 멀리하고 근래에 세상을 떠들썩하게 한 《사피엔스》, 인류의 시원으로부터 인간의 유효기간을 다루는 그 책 말이다. 진화론적 인간관을 보여주는 이 책은 빅뱅에서 생물체가 시작되었고 우연과 수많은 진화의 과정을 거쳐 영장류(척추동물 포유강의 한 목을 이루는 동물군, 인간)가 탄생했다고 보았다. 첫 단추가 잘못된 것이다. 여전히 빅뱅 이전에 대해서는 대답하지 못하고 있다. 이 연구는 빅뱅으로부터 현재에 이르기까지를 물리학, 천문학, 지질학, 인문학 등 방대한 분야를 고루 통섭하여 살피지만, 그럼에도 불구하고 단편적이다. 왜냐면 이 복잡하고도 신비로운 '인간의 역사'를 장소적 개념으로 풀고 있기 때문이다.

인간(人間)을 이야기하기 위해서는 눈에 보이는 것뿐만 아니라, 눈에 보이지는 않지만 '매우 중요한 것'에 대해서도 접근이 이루어져야 한다. 영혼을 거두어들이거나, 정신을 집중시키는 일, 인간 자신 안의 고결하고 고요한 상태에 대해서 이해하고, 그런 것들에 대한 가치 부여가 포함되어야 한다.

이 책은 현시대의 정서를 반영한 특별한 설정으로 인간을 치명적 동물로 파헤치고 있지만, 예술가의 작고 예리한 시선을 결코 넘어서지 못한다. 현대의 과학기술이 눈부신 발전을 이루어내고 우리의 생활을 빠르게 바꾸고 있는 것은 사실이다. 그러나 인간은 정신적이고 영적이며, 무엇과도 비교하거나 파헤칠 수 없는 신비로운 존재이다. 온갖 문젯거리들을 유발하지만 그럼에도 불구하고 존엄한 존재임이 틀림없다. 그러므로 조심하고 잊지 말아야 한다. 이 화려하고 눈부신 과학은 지금도 아주 작은 잎사귀 하나를 제대로 만들어내지 못하고 있지 않은가? 이는 인간의 고유한 분야가 아니기 때문이다. 만약에 인간의 진정한 행복이 초자연적인 은총과 아무런 관련이 없는 것이라면 정말 단순히 자연적인 것, 그것뿐이었다면 나는 결단코 30대 중반을 지나면서 맨발가르멜수도회 제 3회에 입회하지 않았을 것이다.

지금 여기 긴 시간 한 곳을 바라보고 있는 우리 학생들이, 반짝

이는 눈으로 이렇듯 반듯하고 가지런히 앉아 있는 이 안정된 정서 또한 녹색 칠판의 영향이 아닌가? 글로벌 표지인 '녹색' 그 표지의 의미는 '하던 일을 계속하라'이다. 기본값으로 묻혀있는 참 보석을 내게 펼쳐 보게 한 분은 우리 모두의 곁에도 같이 살아 계신다.

한 연구 결과에 따르면 녹색을 싫어하는 사람도 있다. 전체적으로 남자 6퍼센트, 여자의 7퍼센트가 연령과 무관하게 녹색을 가장 싫어하는 색으로 꼽았다. 녹색을 싫어하는 사람들은 군복과 유리병 등에 쓰는 어둡고 탁한 녹색을 '전형적인 녹색'이라고 대답했다. 반면 녹색을 좋아하는 사람들은 신록의 녹색과 에메랄드 그리고 녹색 바다를 '전형적인 녹색'으로 보았다. 녹색을 좋아하는 사람들과 싫어하는 사람들이 생각하는 '전형적인 녹색'이 서로 다른 것이다. 이 연구에서 볼 수 있듯이 녹색은 근원적인 일차적 색으로 우리 모든 인간이 '신록의 녹색'에 대해서는 너 나 할 것 없이 누구나 100퍼센트 좋아하고 환영한다는 이야기이다. 지금 이 시간과 공간, 내가 이 글을 쓰고 있는 순간에도 창밖에는 여린 이파리들이 바람결에 감미롭게 흔들리고 있다. 코로나바이러스(COVID-19) 대유행으로 세상이 시끄럽고 어지럽지만 그래도 계절은 자신의 갈 길을 간다.

내가 가진 모든 문제들, 목말라 고뇌하며 아프게 지새운 하얀 밤

과 낮, 남모르게 흘린 눈물, 유배지처럼 낯선 곳, 침침한 불빛 아래 흐느끼듯 들려왔던 희미한 신음. 그 어두운 밤을 관통하여 흘러나온 '목마르지 않을 샘', 이 새로운 생명의 샘을 언어로 어떻게 표현할 수 있을까? 제대로 표현할 용어를 나는 아직 찾지 못하고 있다.

〈숲속을 거닐다〉, 대리석,65x30x110cm

숭고한 인간의 모습
처음 만난 인체 조각

"흙 속에 생명이 꽃피고, 생명은 별까지 가 닿았다."

흙으로 인체 조각상을 만들 때는 어느 정도 모델링 작업을 한다. 인체의 골격과 근육 등 해부학적인 관찰을 기반으로 하는 인체 탐구는 조각의 기본이다. 보통 누드모델을 앞에 세워 모델을 보고 인체를 탐색하지만 그대로 재현하지는 않는다. 작가가 구상한 인물상의 정신적인 내면을 염두에 두고 자유롭게 새로운 인물상에 몰입하여 작업하기 때문이다.

조각에 있어서 인체라는 것이 동서고금을 막론하고 가장 이상적인 대상임에는 이론의 여지가 없다. 그중에서도 특히 여체는 그 순수한 형태, 선, 볼륨과 함께 가장 이상적인 조형의 전형으로 간주되어 왔다. 조각의 역사 자체가 바로 그 여체의 무궁한 변주로 수놓아지고 있다고 해도 과언이 아닐 것이다. 그리고 그 변주는 여체에 대한 다양한 접근 방식에 따라 엮어진다. 내가 처음 만든 인체 조각

은 입상이었는데 전체적으로 움직임이 거의 없는 정적인 모습이었다. 그러나 고요히 내재한 내면세계를 표출한 형상이었다고 말할 수 있다.

여인의 인체에서 느껴지는 부드러운 볼륨은 마치 '흐르는 구름' 같은 모습을 띠고 있었다. 흙을 가지고 인간의 형상에 몰입한 시간이 얼마나 흘렀을까. 이 작품이 어느 정도 완성되어 형상이 나왔을 때는 늦은 저녁 시간이었다. 이제 흙으로 빚어진 이 여인상이 마르지 않도록 작품에 물을 잘 분무한 후 비닐로 싸두고 작업실을 나와야 했다. 그러나 이날은 그럴 마음이 전혀 없었다. 조각상인 이 여인이 생생하게 '살아 있는 숭고한 모습'으로 다가왔기 때문이다. 흙의 질감 때문이었는지 잘 모르겠다. 애처롭게 비스듬히 서 있는 이 아름답고 신비로운 존재를 캄캄하고 싸늘한 작업실에 홀로 두고 나올 수가 없어 고민이 되었다.

소조 작품은 회화와 다르게 도구를 거의 쓰지 않고 맨손으로 직접 흙을 붙이며 작업한다. 흙의 촉감을 손으로 느끼며 의식적으로 혹은 무의식적으로 흙을 주무른다. 흙의 질감은 미세한 입자와 더불어 생명을 표현하기에 완벽한 재료이다. 부드럽고 연약한 흙과 여인, 사람, 피부, 온기, 숨, 영혼이 담긴 형상…, 그리고 한 인간. 인체 중에서도 특별히 얼굴의 표정은 무수한 신비를 품고 있다. 이날 흙

으로 빚어진 인체 조각이 고요히 침묵에 싸여서 생생하게 멈추어 있었다. 한순간이 포착되어 그 자리에 그대로 멈춘 포즈는, 그 내면에 기나긴 격변을 이겨낸 인간 본연의 숭고한 유전자 코드가 담긴 듯 존엄하고도 고결한 숨결이 고요히 가라앉아 흐르고 있었다. 나는 지금도 이날의 그 사랑스럽고도 애련한 첫 인간에 대한 감동을 기억한다.

도저히 작품을 두고 떠날 수 없었던 나는 난감했다. 작품 주변을 서성이며 작품과 같은 시공간 안에서 적당한 거리를 두고 걷고 또 걸었다. 밤은 속절없이 깊어만 가고, 마침내 용기를 내어 터덜터덜 작업실을 나왔던 일. 멀리 옥외로 나왔으나 어둠에 묻힌 건물 구석진 작업실을 자꾸만 쳐다보았다. 뭔가를 잃어버리고 나온 사람처럼 호주머니에 손을 넣었다가는 가방을 뒤적이다 가방을 다시 고쳐 메고 뒷걸음으로 걸었던 일. 나와 조각 작품과의 인연은 그렇게 시작되었다.

이 여인상은 인체 크기의 작품이었는데 나의 첫사랑과 같이 내게 소중한 처녀작(處女作)이 되었다. 롤러에 세워놓고 360도를 돌려가며 매일 온전히 몰입했던 생명체. 1차적으로 여인 입상 전신을 흙으로 빚은 작품이 완성되었다. 이제 이 여인 입상은 흙에서 견고한 재료로 바꿔야 하는 2차 작업이 기다리고 있었다. 젖은 석고를 손으

로 발라서 석고 틀을 만들어 그 안에 우리의 인체와 비슷하게 철근 골격을 넣어 뼈대를 세우고 시멘트로 떠낸 이 작품은 실금 하나 없이 거의 완벽하게 수정작업을 거쳐 컬러링까지 잘 마무리했다. 지극 정성을 다해 전념한 결과이다. 나는 이 숭고한 인간, 이 부드럽고 품위 있는 흐름의 작품에 〈운(雲)〉이라는 제목을 붙여 주었다.

1978년 전라남도 공모전에 이 작품을 출품했는데 조각 부문 대상(大賞)을 수상했다. 기대할 수 없었던 일이 어떻게 된 일인가? 나 스스로도 놀라웠다. 한동안 스포트라이트를 받으며 전시가 진행되었던 이 작품은 일정 기간의 전시를 끝낸 다음 순천 집으로 옮겨와 정원에 세워두었다. 내가 학교 일로 한참 분주한 시간을 보내고 있을 때, 이 작품은 집안의 다른 공사 일을 하다가 인부의 관리 소홀로 완전히 파손되었다고 후에 가족을 통해 들었다. 나는 한동안 이 작품에 대해 침묵했다. 그리고 가능하면 생각을 닫고 싶었다. 시간은 흘렀고, 나는 지금도 간혹 그 작품이 그립고 보고 싶을 때가 있다. 생각에 잠겨 고요히 흐르던 정중동(靜中動,) 마치 구름 같았던 여인⋯.

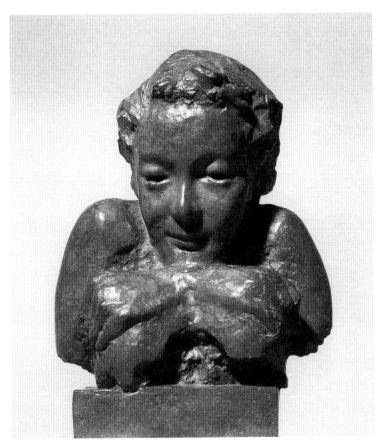

〈자신 안을 쳐다보다〉, Bronze, 32×20×45cm, 1990

아, 구름 雲

정처 없는 너를 사랑한다.

숭고한 나의 작은 숨결…

이제 전설이 되었구나.

부드러운 네 속삭임

"다시금 사랑하세요!"

　나는 다시 심봉을 매고 흙을 붙였다. 나의 작고 조촐한 작업공간
이 있음을 감사한다. 내 손으로, 나만의 공간 안에서, 내가 관리 가
능한 크기와 무게의 여인 흉상은 1987년 제작한 〈자신 안을 쳐다보
다〉라는 명제가 붙은 고요한 작품이다. 나는 이 작품이 마음에 들었
다. 이 작품이 마음에 드는 이유는 인간의 숭고하고 고결한 그 깊이
때문일 것이다. 이 인체 조각이 나의 손을 빌려 빚어지고 적당한 상
태에서 손을 놓아 완성되었지만, 그 근원의 이를 데 없는 숭고함은
인간 본연의 것이다. 이 작품은 정처 없이 흘러 가버린 내 보배로운
추억의 첫사랑 〈운(雲)〉의 작은 자매 작품이다.

Ⅱ

눈
내
리
는 아
침

눈 내리는 아침

저 멀리 지평선

희고 고요하다

어젯밤, 천둥소리

모두 다 어디로 갔을까.

우크라이나의 전쟁 소식, 책 대신 총을 든 10대 소년이 말했다. "죽고 싶은 사람은 없어요. 그러나 현재 우리에게 있어 죽음은 선택지가 아닙니다"라는 소년의 고백은, 늦은 밤 잠 못 들고 뒤척이게 한다. 누가 그 아이에게 총을 들게 했으며, 전쟁 중에 작가는 무엇을 할 수 있는 것일까? 2차 세계대전 기간에 인간에 대해 치열하게 고민하고 탐색한 두 작가를 여기서 만나보기로 하자.

자코메티는 소멸의 지점에 놓인 인간 실존의 문제를 '허'의 공간에 무게 중심을 두고 탐색한다.

자코모 만추는 존재의 소멸성보다는 인간의 폭력성과 고통에 더 무게 중심을 둠으로써 종교적 세계에 주목하고 인간을 소박한 형식으로 담아내는 묵직한 태도를 보인다.

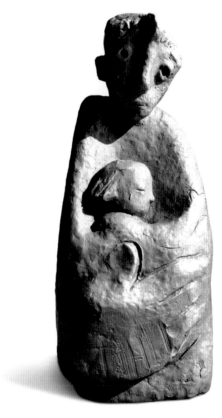

〈내 어둠의 시간 속에서〉, Bronze, 16×13×30cm

흔들리는 존재

자코메티 Alberto Giacometti

"내가 할 수 있는 것은 보이는 것의 희미한 이미지일 뿐,
대상은 들여다볼수록 스스로를 닫아걸고 미지의 비상계단으로 달아나
버렸다."

자코메티는 1922년 파리에 정주하면서 25년 큐비즘 풍 조각을
했고, 30년부터 초현실주의 운동에 참여했다가 1935-1945년 제
2차 세계대전 전후에 실존주의로 관심이 이동해 사생(寫生)에 의한
현대인의 고뇌와 불안을 응축시키는 조각에 몰두했다. 매스(mass)
를 해체함으로써 존재의 소멸을 강조하는 경향은 무엇보다도 실존
주의의 영향일 것이다. 그의 후기 조각에서 보이는 사라져가는 매스
는 기존의 인체 조각의 개념과 판이한 차이를 보인다. 사라지는 존
재의 부재, 인체의 소멸성은 실존의 고통에 대한 통렬한 고뇌이며
당시 자행된 전쟁과 홀로코스트, 전제적 테러뿐만 아니라 자기 자신
과 세상과의 거리와 소외를 표상하고 있다. 공허 속에서 응결된 가

느다란 조상(彫像)은 이에 대한 자코메티의 예리한 감수성과 '감응(感應)'을 반영한 것이라고 볼 수 있다. 자코메티는 '존재와 무(L'Être et le Néant)'의 세계, 그것의 경계를 끊임없이 번뇌하며 오랜 탐구 끝에 비로소 그만의 독특한 방식으로 인체 조각의 형이상학을 제시한다.

이를테면 숭고의 진화된 의미는 모든 것을 삼켜 버릴 것 같은 '공허'로써 포스트모던의 옷을 입고 우리 앞에 다가와 있다. 버크의 공포와 유쾌, 칸트의 고통과 쾌감의 무서운 대상으로서의 숭고는, 자코메티의 숭고와도 일맥상통하는 바가 없지 않다. 자코메티는 인간 실존의 사라져가는 공허를 매스에 담아 극적으로 최소화된 인간형상을 통해 소멸의 지점에 놓인 인간의 실존상황을 제시하고 있었다.

1924년 브르통에 의해 창시된 초현실주의 운동은 문학과 예술의 전 영역에 걸쳐 일어났다. 초현실주의 작품은 또 다른 지각체계에 관한 것이다. 그것은 논리적인 인과관계를 붕괴시키는 미술적 경험의 섬을 만들면서 실제 공간의 짜임 속으로 밀어 넣어진 아주 낯선 실체이다. 그것은 극장 안에서 마주친 나체의 몽유병 환자가 브르통에게 일깨워준 것과 같은 특정한 주관성의 영역이다. 그리고 그것의 시간은 주어진 원인에 근거한 논리적 추론의 시간과는 달리, 예측하지 못한 경험이 느리게 전개되는 과정이다. 따라서 초현실주

의 작품은 실제 시간을 외부로 투사한 것이며 그 시간을 물리적인 세계의 문맥에 부여한 것이다.

당시 많은 예술가가 초현실주의에 가담과 탈퇴를 거듭했고, 초현실주의에 대한 다양한 개념들이 다루어졌다. 자코메티는 1934년 〈보이지 않는 오브제〉를 제작하는 과정에서 브르통과 대립적인 견해를 보이면서 초현실주의 오브제를 거부하고 그 탐구를 포기하기에 이른다. 자코메티는 초현실주의에 대한 불편한 마음을 다음과 같이 표현했다.

"나의 모든 모험은 이제 끝났다. 나는 초현실주의적 주제에 대한 흥미를 완전히 잃었다. 내가 지금까지 해왔던 모든 것은 단순한 자위행위, 그 이상 아무것도 아니었다. 나는 1935년에서 1940년 사이에는 매일 모델을 놓고 모델링 작업을 했다."

이러한 언급에서 감지되듯이 초현실주의 그룹과 결별한 그는 실존주의로 자신의 관심을 옮겨가면서 곧 실존의 문제에 복귀했다. 그의 목적은 단순하다. '자신이 본 것을 보다 더 분명하게 보는 것'이었다. 실재하는 인간의 응결된 형상을 어떻게 더 분명하게 드러낼 수 있는가가 그의 제1의 목표였던 것이다. 들뢰즈가 말하듯이 실재적인 것(realité)은 잠재적인 것(virtualité)에 대립하지 않는다. 다만 현실적인 것(actualité)에 대립할 뿐이다. 잠재적인 것은 잠재적인 한에서 어떤 충만한 실재성을 소유한다. 자코메티는 현존재와, 사라져가

는 공허와 무(無)의 경계에서 끊임없이 번뇌했다.

그는 어느 날 작업 중에 사라져버린 작은 조각상들에 대해서 "나는 그들과 행복했다. 그들은 몇 시간 정도만 견딜 수 있도록 만들어졌었다"라고 술회하였다. 소멸해 사라질 운명의 작은 조상, 기억처럼 아주 희미하게 반영되어 나타나는 소녀의 형상들, 가느다랗게 사라져가는 존재의 괴멸은 자코메티에게 자기부정을 즐기며 정신의 자유를 추구하는 '규정되지 않은 실존'으로써 나타났다. 사르트르는 이러한 자코메티의 조각 작품에 대해 다음과 같이 언급했다.

> 몇 시간 동안 새벽같이, 슬픔같이, 덧없음(ephemera)같이 그의 작품들은 그들이 출생한 밤에 소멸하도록 운명 지어졌다. 내가 아는 것 중에 말로 표현할 수 없는 순간적 매력을 발산하는 유일한 것이다. 지금까지 물질이 이렇게 덜 영원하고, 더 잘 부수어지고, 인간을 닮은 물질은 없었다. 자코메티의 물질, 이상한 횟가루, 그의 작업실에 천천히 자리 잡고 묻어진 횟가루, 그의 손톱 안에 배어들고, 그의 얼굴의 깊은 주름에 배어든 것, 그것이 공간의 먼지이다.

이처럼 자코메티의 작품은 있음(존재)과 없음(부재)의 희미한 경계 위에 놓인 인간 존재의 성격을 단순하면서도 직접적으로 표현한

것이라고 볼 수 있다. 그는 최소화된 인간의 형태를 통해 사라져가는 소멸의 지점에 놓인 인간의 실존상황을 제시하고 있다.

—

실존주의로 관심이 이동한 자코메티의 후기 조각 예술의 핵심 과제는 한마디로 질료를 인간으로 만드는 시도였다.

그는 1940년 이후 모델링 작업을 포기하고 모델링의 해체에 관심을 둔 채 다시 기억과 인상에 의한 개념적인 조각으로 돌아갔다. 그가 현실의 인간상에 가까운 형상을 만들려고 노력하면 할수록 작품의 크기는 점점 작아져서 소멸해 사라져갔다. 그는 형상이 작으면 작을수록 그만큼 더 리얼리티에 가깝게 느꼈던 것으로 보인다.

그의 조각 작품은 인간이라는 매스, 공간, 주춧돌 위의 작은 형상으로부터 출발하고 있다. 작은 형상인 〈Small Man〉(1940-1941) 등은 순수한 물질 덩어리이다. 자코메티 예술에 있어 덩어리와 먼지 사이의 물질은 존재를 설명하는 중요한 어휘이다. 그는 1935년에서 45년 사이의 형상에 대해 다음과 같이 말하고 있다.

"내가 본 것에 대한 기억을 바탕으로 조각할 때 조각은 작아지고 또 작아졌다. 끊임없이 작아졌는데, 나는 힘든 줄 모르고 다시 또다시 작업했다. 나는 작은 것을 참을 수 없음에도 불구하고 큰 형태들

은 실재적이지 않다고 느꼈다. 너무 작은 것을 조각할 때 나는 격분했다. 너무 작아져서 주걱으로 한 번 건드리면 먼지처럼 사라져(부수어져) 버렸다. 그것은 나에게 미스터리였다."

고독한 인간상의 애매성(ambiguity, 다의성, 모호성)은 실제 공간이 아닌 다른 지각체계의 형이상학적 공간을 느끼게 하는 정신성을 내포한다. 자코메티는 1942년 나치 점령하의 파리를 탈출하여 스위스의 제네바에 머물다가 1945년 종전되자 파리로 돌아와 조그만 입상들을 계속 제작했다. 제네바에서 파리로 이동할 때 작품들을 6개의 성냥갑에 넣어 옮겼다.

자코메티는 자신의 작품에 대해 "커다란 조각은 작은 조각의 확대일 뿐이다"라고 언급하며 물체의 현실적 규모와 시각적 규모의 불일치 문제, 지각할 수 있는 공간과 주체 사이의 관계에 주목한다. 이탈리아에서의 소녀들에 대한 기억이 개입된 그의 작품은 존재와 무의 심리적 경계에 세워진다.

공허한 그의 작품은 인간적인 허상(시뮬라크르, simulacre, 존재하지 않지만 존재하는 것처럼, 때로는 존재하는 것보다 더 생생하게 인식되는 것들을 말한다)이면서도 진실로 실재인, 마법적 인간의 단위를 부여하고 있다. 한편 허상의 체계는 기초 개념들의 도움을 받아 이해되어야 한다. 모든 계열의 유일한 통일, 유일한 수렴은 그 계열들을 모두 포괄하

는 비형식의 '텅 빈 공간', 즉 카오스(Chaos, 원시적 공허)이다.

바늘같이 가느다랗게 세워진 작품 시리즈는 공간 속의 '1획'이다. '나'는 하나라는 실존의 단서로서의 빈 공간을 표상한다. 이를테면 어느 순간에라도 거대한 빈 공간이 존재 전체를 삼켜버릴 것처럼 무(無)에 가깝지만, 결코 완전한 없음이 아닌 '하나'이다. 여기서는 그 어떤 계열도 다른 계열과의 관계에서 어떤 특권을 누리지 않고, 그 어떤 계열도 어떤 원형(原型)의 동일성을 소유하지 않으며, 그 어떤 계열도 어떤 모상(模像)의 유사성을 소유하지 않는다.

자코메티가 사용하는 신체의 해체는 무질서하게 보이는 혼돈 상태에서도 반드시 원리적 법칙이 존재한다는 믿음을 보여준다. 그의 관심은 무질서하고 예측이 불가능한 현상 속에 숨어 있는 정연한 질서를 밝혀내어 새로운 개념의 사유방식이나 이해를 제시하고자 시도한 것으로 보인다.

사르트르는 '조각가가 사람을 돌로 만들 때 어떻게 사람을 무감각하게 석화하지 않고 만들 수 있겠는가?' 하는 것에 대한 조각이 풀어야 할 한계점을 자코메티에게 주문했다. 이후 1945년부터 자코메티의 인간상은 움직임(몸짓)으로 관심이 이동하고 있음을 볼 수 있다. 최소한의 덩어리가 붙은 선이 된 가녀린 인간은 소멸의 지점에 놓인 존재론적 위기의 몸짓을 담고 있다. 자코메티의 〈흔들리는

남자)는 사람과 물질 사이의 미세한 움직임을 포착하여 어떤 움직임의 징후 같은 자신만의 '감(感)'을 간직하며 무수히 다양한 순수성을 내포한다.

자코메티는 손에 의한 촉각적인 깊이와 윤곽, 명암에 의한 격렬한 손의 터치로 일종의 독립된 고립을 획득해낸다. 인체를 해체함으로써 소멸해가는 인간은 질량이 없는 형(形)이고, 형 없는 공간(空間)이다. 이 존재의 움직임에 대하여 자코메티는 다음과 같이 언급한다.

"나는 아무리 노력을 해도 다리를 뻗는다든지, 손을 든다든지, 머리를 옆으로 돌린다든지 하는 움직임의 일루전(Illusion)을 주는 조각을 참을 수가 없었다. 나는 그러한 움직임들이 실제로 일어나는 진정한 움직임일 경우에만 그것들을 창조할 수 있었다. 또한 나는 보는 이에 의해서 촉발될 수 있는 움직임의 감각을 주기를 원했다."

나는 비교적 자주 그의 작품을 접했다. 극히 적은 양의 흙으로 빚어진 그의 긴 인간상은 표면에 다양한 유희가 있었던 흔적들만 남기고 실체가 사라져 버린 채로 그냥 서 있었다. 입체뿐만 아니라 흔적들만 고스란히 남기고 대상의 실체는 어디론가 사라져버린 부재 말이다. 그럼에도 불구하고 마치 봄을 맞은 농부가 갈아 엎어놓은 밭고랑의 흙처럼 그의 흙들은 호흡하고 있었다. 어떤 수확(열매)

을 향해 밭고랑을 헤집어 놓았을까? 그의 작품은 안과 밖, 표면과 속의 구분이 없었다. 안과 밖의 신체 개념은 해체되고, 다시 선으로 된 존재는 하염없이 느리게 움직여 걷고 있었다. 자코메티의 인간상은 그가 언급한 대로 실제로 일어나는 진정한 움직임을 집요하게 추적해 축출해낸 것으로 보인다.

그가 평생 고민해왔던 인간 실존의 문제를 자신의 내면으로 투사하여 질량이 없는 최소한의 덩어리를 거칠게 세운 모습으로 제시하고 있다. 이러한 자코메티의 인간상은 여러 감각에 의해 얻어지는 조각만의 고유한 정서를 로댕 이후 가장 극적으로 구현한 예라 할 수 있을 것이다.

—

2006년 나는 국제 전람회에 참석하기 위해 스위스의 제네바에 머물고 있었다. 참혹한 시대의 아픔과 함께 인간에 대한 번뇌, 존엄한 인간성의 훼손, 좌절이 가져온 상흔을 안고 이 거리를 걸었을 자코메티가 새롭고 특별하게 내게 다가왔다. 전쟁 기간에 그가 이곳에서 생활하며 제작한 작은 조상들을 성냥갑에 넣어 파리로 떠났던 그 상황이 그려졌다. 제네바의 호텔이나 거리에서는 주로 지폐나 동전을 사용하고 있었다. 그중에서도 100프랑의 지폐가 무엇보다 내

게 미묘한 감응을 일으켰다. 그의 작품과 작업 중인 모습의 사진이 눈에 들어왔다. 사람과 물질 사이의 미세한 움직임을 포착하여 자신만의 감응을 간직한 다양한 시선의 순수성이 지폐에 새겨져 있는 것이었다. 작업실의 자코메티와 돈의 상관관계가 엉뚱하기도 하고 낯설었지만 다른 한편 그가 우리 일상 안에 살아 있는 듯 가깝게 느껴지기도 해서 감동적이었다.

시간이 흐르면서 아름다운 자연과 함께 자주 마주치는 사람들이 수행자처럼 고요하고 평온해 보여서 인상적이었다. 내게 그들이 깊이 있는 명상가처럼 느껴지는 것은 아마도 그곳 사람들이 자코메티의 조각 작업 이미지가 새겨진 지폐를 생활화하여 쓰고 있는 놀라운 분위기에서 오는 느낌이 아닌가 하는 생각을 했다. 어떻든 나는 지금도 그 지폐를 지갑에 넣고 다닌다. 그리고 자코메티의 순수한 감수성이 우리의 생활 안에 스며들기를 바란다.

조각가의 해외 전시는 한마디로 고달프다. 우선적으로 무게와 부피가 부담이 된다. 나는 제네바전시를 위해, 무게의 부담을 줄일 수 있는 나무를 주재료로 한 작품을 준비했다. 이윽고 갤러리에서 그들과 첫 만남이 있던 날, 제네바 사람들과 그곳 화랑은 나의 나무 작품들을 매우 반겼다. 제네바의 화랑에서는 나무 작품 〈A Man by the Window〉 시리즈를 소장하고 싶다고 제안해왔다. 의외였다. 일

반 시민이, 특히 부부가 함께 기쁘게 작품을 구매하는 모습이 인상적이었다. 작품 〈A Girl by the Window〉 시리즈 작품들을 반기며 즐거워하는 그들의 모습을 멀찍이 보고는 나는 전시장을 빠져나왔다. 작품에 대해 완벽하게 설명할 수 없기 때문에 내겐 그런 시공간이 늘 어색하게 다가온다. 작품은 무릇 작가가 의도하지 않은 빛을 스스로 뿜는 법이다. 나는 동전을 기계에 넣어 버스표를 샀다. 시계가 멈춘 듯 평화롭고 쾌적한 도시, 그 고즈넉한 길을 자코메티를 생각하며 함께 걸어 보기로 했다.

〈A Man by the Window〉, Wood, 65×35×45cm, 2005

〈A Girl by the Window〉, Wood, 33×18×35cm, 2005

세월이 덧없이 흘렀다. 미술작품을 사랑하는 순수한 작품 소장, 지금의 분위기는 그때와 사뭇 다른 것 같다. 뉴욕을 중심으로 미술 운동 전체가 거대한 투기사업이 되어 있다고 해도 과언이 아닐 것이다. 진정으로 작품을 알고 좋아하는 사람들은 드물고 속물적 의도나 혹은 과세를 회피하기 위해 작품을 구매해서 미술관에 맡겨두기도 한다. 대부분의 개인들은 확신이 없기 때문에 가장 비싼 것만 골라서 구매하거나 투자 목적으로 작품을 구매해서 창고에 넣어 두고 최종가를 알기 위해 매일 화랑에 전화를 걸어 대는 사람들도 있다고 들었다. 마치 주식을 가장 유리한 시점에 팔려고 기다리는 것처럼 말이다.

얼마 전 자코메티의 작품 〈걷는 사람〉이 1,197억 원에 팔렸다는 기사를 보았다. 런던 소더비는 예술작품 경매 사상 최고가라고 설명했다. 자코메티의 인간은 스스로 소멸해가는 작은 점, 먼지…. 슬픈 운명의 흔들리는 존재이다. '예술작품 사상 최고가'는 자코메티의 처절한 인간 탐구에 대한 하나의 찬사라고 나는 생각한다.

돈과 자코메티의 조각
현대인의 고뇌와 불안을 응축시킨
덩어리…

움푹움푹 들어간 그의 작품 어딘가에
비참한 인간과 구원자 사이…
생략되거나 유보된 그 무엇인가가 숨겨져 있다.

소멸의 지점에 놓인 덧없는 인간(人間)이
왜 이토록 애련한 것일까?

〈죽음의 문〉과 제2차 바디칸 공의회

자코모 만추 Giacomo Manzú

"순수한 조각의 비밀은 특별한 방편이나 교묘한 트릭(trick)이 아니다. 내적 천성에 응답하고 다른 장애 없이 창작활동을 할 수 있는 충만한 감성이 그 기본적인 요건이다. 나는 그런 소박한 한 인간임에 자부심을 갖는다."

구상 조각에 있어서 인체라는 것이 가장 이상적인 모델임에는 이론의 여지가 없다. 이러한 인체 조각을 흔히 판에 박은 듯 정형화된 형태의 전형으로 간주하기도 하는데 이는 그만큼 인체 조각이라는 것이 어렵다는 말이기도 하다. 인체 조각에 관한 문제는 그리 간단하지 않다. 이른바 누드의 포즈부터가 조형적인 의미를 지니고 있을 뿐만 아니라 동시에 인간적, 심리적 표현성을 그 속에 담고 있기 때문이다. 비록 격정적인 몸짓이 아니더라도 절제된 포즈의 입상이나 좌상은 보다 내면화된 감정의 표출을 간직하고 있는 것이다. 인체 조각에서 극히 드물기는 하지만 미의 본질을 기조로 한 인간에

대한 관심, 육체성보다는 정신, 인간의 영혼에 비중을 둔 작품이 있다. 바로 이탈리아의 조각가 자코모 만추의 작품이 그렇다.

내가 그의 작품을 처음 만나게 된 것은 대학을 졸업하고 교직에 몸담고 있으면서 조각가의 길에 들어설 것인가를 깊이 고민하고 있을 때의 일이다. 만추가 1942년 제24회 로마 콰드리엔날레(Quadriennale, 이탈리아 로마에서 4년마다 열리는 국제미술 전람회)에서 대상을 받은 작품 〈프란체스카〉를 처음 접하게 된 것이다.

이 작품은 참으로 놀랍도록 탁월한 아우라와 숭고미로 가득했다. 이는 지금까지 내가 봐왔던 인체 조각의 틀에서 완전히 벗어난 새로운 작품이었다. 조용히 기대어 앉은 포즈부터가 전체적으로 직선과 곡선의 대비(contrast)에도 불구하고 무한의 정적이 있고, 원시적(primitive)이면서도 고요한 단순성으로 일컬어지는 고전미의 전형으로 다가왔다. 꾸밈없고 어수룩하게 순수한 이 작품은 나를 매료시키는 데 충분했다.

나는 이 특별한 조각가에 대해 궁금해졌고, 그가 이탈리아 베르가모의 가난한 수도원 문지기의 12번째 아들로 태어나 가난으로 인해 초등학교 3학년까지만 다니고 공사장에서 잡일을 하며 어린 시절을 보냈던 것을 어렴풋이 알게 되었다. 내게 있어 만추의 발견은 커다란 행운이었다. 나의 조각 공부는 바로 이 특별한 조각가 자코

모 만추를 알아가는 것으로부터 시작되었다고 볼 수 있다.

1991년 1월 만추의 사망 소식을 접한 나는 그가 잠든 곳에 잠시 다녀오고 싶었다. 몇 해 뒤 나는 짐을 꾸려 로마로 향했다. 내가 로마 외곽의 자코모 만추 미술관을 찾았을 때 그는 고된 수행자처럼 살아온 그간의 고달픈 투쟁을 멈추고 미술관 입구 오른쪽 잔디밭에 고요히 잠들어있었다. 그 주변에는 경쾌하게 그어진 둥그런 곡선의 작품 위로 금방이라도 날아오를 것 같은 새들이 앉아 주인을 위로하는 듯, 조각가가 잠들어있음을 알려주고 있었다. 꾸밈없이 조용한 미술관을 겸한 작업실은 영락없이 만추를 닮아 있었다. 눈에 익은 몇 점의 추기경 흉상이 그를 대신해서 내게 인사를 건넸다. 작가가 사라지면 더 이상의 공급이 멈춰지기 때문에 전체 컬렉션이 완성된다고 했던가. 분주한 사무실의 환한 불빛과 작업실의 침묵에 잠긴 어두운 공간이 서로 대비를 이루며 쓸쓸함을 더해 준다.

만추가 전성기를 누렸던 1940년대는 고요한 시대가 아니었다. 2차 세계대전으로 이탈리아에서는 히틀러나 무솔리니에 반대하는 사람들이 고초를 겪고 있었는데, 자코모 만추 또한 규모가 큰 작품 제작을 금지당했을 뿐만 아니라 독일 병사에 의해 작업실은 폐쇄되었다. 결국 어둡고 폭력적인 시대가 끝날 때까지 전쟁을 피해 숨어

지내야 했던 것으로 보인다.

꾸준한 작업으로 그는 얼마 후 1948년 베네치아 비엔날레(Biennale, 이탈리아 베네치아에서 2년마다 열리는 국제미술 전람회)에서 이탈리아 조각 대상을 수상하고 국제 전람회에서 계속 성공을 거두면서 국제적 주목을 받기 시작했다.

1947년 바티칸(Vatican)이 성 베드로 성당 문의 제작을 위한 작가를 공모해 1차에서 12명을 선정하고 2차에 선정된 3명의 조각가에 만추가 포함되었으나, 이 세 명 중 한 명을 선정하기 위해 5년을 소모하며 엄선했다. 1952년 자코모 만추의 〈교회의 성인과 순교자의 승리〉가 선정되어 공식적인 위촉을 받게 되었다. 그가 특별히 만족해했던 점은 이 문의 제작을 위한 그룹의 일원으로서가 아니라 수정안에 의해 만추 단독으로 제작할 수 있도록 결정된 점에 있었던 것으로 보인다.

만추는 1953년에 완성한 추기경 초상인 자코모 데 루카 경의 좌상을 제작함으로써 성직자와의 실제적인 관계를 갖게 되었다. 데 루카 경은 폭넓은 교양과 문화 전반에 관해 많은 관심을 가졌고 대단히 존경받는 인물로 여러 유력 가문의 친구였다. 만추는 전후 수년간 이 뛰어난 인물 곁에서 다양한 문제에 대해 논의했다. 1955년 데 루카 경은 베네치아의 주교 안젤로 론카리 경에게 만추를 소개했고

만추는 베르가모 출신인 론카리 경이 교회의 문지기이자 가난한 구두 수선공이었던 자신의 부친을 잘 기억하고 있다는 사실에 깊이 감동했다.

이탈리아 현대 조각계의 대표적인 작가 중 한 사람인 자코모 만추는 종교 조각에 있어서 독보적인 위치를 차지한다. 그는 바티칸 성 베드로 대성당을 통해 성당 건축에 청동 조각 문을 만드는 옛 전통을 새롭게 부활시켰는데, 그가 즐겨 다루는 브론즈 인체 조각은 엄격하고 간결하면서도 섬세한 리얼리티로 전통 인체 조각에 '초감각적인 힘'이라는 새로운 개념을 이 문에 불어넣었다. 만추의 야심작 〈죽음의 문(Porta della Morte)〉(1952-1964)은 유한자가 피할 수 없는 천상과 지상, 안과 밖, 삶과 죽음, 공간과 거리의 문제 등에 따른 방대한 의미 해석의 가능성과 조형적 기법, 터치, 질감, 선, 매스, 평면(부조)의 음각(negative)과 양각(positive) 등 수많은 종차로 이루어져 있다. 그러함에도 불구하고 여기에서는 이를 압축하여 이 문을 두 짝 부조, 즉 거대한 문 전체가 하나의 단일체로 단순화하여 훑어 살피도록 하겠다.

이 작업은 17세기 성당과 대광장의 완성 이래 바티칸의 가장 중요한 프로젝트라고 볼 수 있다.

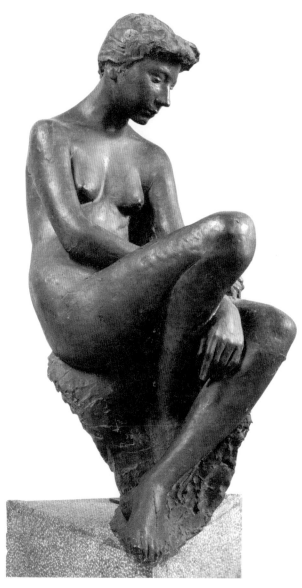

Giacomo Manzú, 〈프란체스카〉

이 일은 브라만테와 미켈란젤로에 의해 디자인된 가톨릭 최고의 대성당 정면의 거대한 문을 제작하고 설치하는 일이다. 만추는 공모에 당선된 1952년부터 고민의 세월이 뒤따랐다. 이 문의 첫 계획 단계로 '교회의 성자와 순교자들의 영광과 찬미'를 주제로 하는 내용을 담아내는 스케치에 착수했다. 그가 1957년에서 1959년 사이에 만든 첫 번째 습작은 이 주제와 관련된 형태와 비문들로 상당히 복잡하고 진부한 상태였다. 그것은 아베리노(Antonio Avelino)가 현재의 성당에 앞선 옛 베드로 성당을 위해 제작한 문과 상당이 유사한 패턴이었다. 만추는 수많은 수정작업을 거쳤고 그만의 초감각적인 조형 언어로 지금, 여기 삶의 현장에 대한 그만의 깊은 관조를 이끌어냈다.

마침내 1960년대에 이르러 문의 제작 작업이 본격화되었다. 조형적으로 만추가 해결해야 할 과제는 25피트 높이에 11피트 넓이의 문 두 짝을 제작하고 설치하는 것이었다. 각 문은 하나의 직사각형 면과 그 아래 네 개의 더 작은 사각형 부조로 이루어져 있었다. 현대조각의 거장 반열에 올라 있음에도 불구하고 만추의 작품세계는 당시 과학기술에 근거하여 과거와의 단절을 선언한 미래주의(미래파)와는 판이한 성향을 보이면서 시류를 거슬러서 가능한 한 과거의 고전적 인식 안에서 새로움을 찾고자 하는 태도를 보였다. 나와 만추는 서로 면식은 없었지만, 그러한 측면에서 놀랄 만큼 공통되는

점이 있다.

　제2차 세계대전과 아우슈비츠의 비극, 히로시마의 죽음과 파괴가 자행된 이후 제작된 〈죽음의 문〉은 인간의 고통과 죽음의 메타포이다. 이 문은 또한 인간을 도구화하는 현대사회의 물화(物化, reification)에 대한 거부를 상징하며, 유한자가 피할 수 없는 죽음에 대한 그의 숙고를 보여준다. 1952년에서 59년까지 무려 7년 동안을 이 작업의 작품 구상으로 시간을 보내면서 수정작업을 거듭했다.

　어느 시대건 작가의 체험은 작품세계에 반영된다. 만추의 체험 속 외상(外傷)은 이 작품에서도 여실히 특별한 '힘'을 발휘하고 있음을 볼 수 있다. 제1차 세계대전 직후, 스페인 독감의 창궐로 부친을 포함해 어른들이 쓰러져 눕자 열 살가량의 어린 만추는 사제와 수녀들을 도와 죽음을 맞은 어른들의 시신을 묘지로 운반하는 일을 거들어야 했다. 만추는 커다란 십자가를 들고 장례 대열의 선두에 서는 역할을 했는데, 장례가 치러지고 난 후 심신이 매우 피곤했으므로 빈 널판에 기대어 졸곤 했다. 훗날 그는 "이 귀한 체험을 통해 벌거벗은 인간과 친숙해지는 계기가 되었다"고 술회하고 있다. 천부적인 기질과 외상을 빼고 그의 작품을 읽어낸다는 것은 거의 불가능한 일이다.

1928년 징병을 마치고 20세가 된 만추는 가능하면 빨리 조각가의 길에 들어서길 결심했고, 그해 파리로 갔다. 그는 첫 파리 여행 중에 루브르 미술관에 들렀지만 굶주림으로 인해 작품 감상이 불가능했고, 20여 일간의 여행 중에 9일 동안 한 끼도 먹지 못해 그만 길가에서 실신해버렸다. 그를 이상하게 여긴 미술관 측에서 그를 강제 연금시켰고 밀라노에서 온 파시스트(fascist) 관리가 여권을 빼앗아버렸다. 이처럼 야심차게 계획한 첫 번째 파리 여행은 비참하게 끝이 났다. 하지만 자신의 목표에는 변함이 없었다. 암울한 환경에서도 비관을 모르는 축복받은 심성을 지닌 만추는 쉼 없이 새로운 것을 찾아 나섰다. 그는 끈질긴 의지력으로 냉정한 현실의 장애들을 하나씩 제거해나갔다. 자코모 만추는 유년에서 청년기에 이르는 시기를 거의 비극적인 가난과 고독 속에서 보냈다고 전해진다. 그러나 그는 창조적 예술에 자신을 바치고자 하는 한결같은 욕구를 가졌고, 아마도 그의 내적인 갈망의 원천에 대해서는 자신도 알지 못하고 있었을 것이다.

그의 예술세계에서 일관되게 발견되는 '묵직한 침묵' 혹은 '무표정의 정물성'은 일면 세속에 대한 은둔적 반응으로 읽힐 수도 있으나, 그가 직면했던 일련의 가난과 소외 그리고 전쟁과 홀로코스트 등 시대적 참혹에 대해 온정적 태도나 냉소적 무관심과는 극명하게 다른 그만의 진지하고 독특한 현실참여의 방식으로 읽혀야 할 것이

다. 그는 정신의 정화(Katharsis)를 통해 창작의 장애를 극복해왔으며, 건전한 기질과 오랜 수양의 결과로 형성된 작품세계는 감상자로 하여금 모든 존재의 근원과 직접 만나는 느낌을 갖게 해주고 있다.

—

교황 요한 23세는 제2차 바티칸 공의회 소집 기간에 〈죽음의 문〉을 대성당에 봉헌하려고 계획하였으므로 만추는 이 문의 완성을 재촉당할 수밖에 없었으나 쉽사리 작업을 진척시키지는 못했다. 이 문의 계획에 처음부터 애정을 보이며 주도적으로 관여했던 주세페 데 루카 경이 갑작스레 중병으로 쓰러졌기 때문이었다. 이 문의 작업공정은 이미 지난 10년 동안 기초 작업이 진행되어왔고, 1962년 말부터는 섬세한 작업에 집중하여 본격적으로 작업을 진행할 수 있었다.

만추는 작업이 진행되고 있던 기간인 1958년에 교황에 선출된 교황 요한 23세의 반신상을 제작하게 되었다. 그는 이러한 작업과 정에서 자연스럽게 교황과 자주 만나 대화를 나누게 되는데, 그는 자신의 고민을 교황에게 토로하여 전쟁의 공포와 극심한 고통에 휩싸인 현 세계의 상황 안에서는 더 이상 '성인에 대한 찬미'의 주제만을 다룰 수 없다는 점을 질실한 마음으로 고백했다. 이러한 말을 들

은 다정한 새 교황은 자코모 만추에게 결정적인 새로운 변화의 길을 열어주었다.

비로소 〈죽음의 문〉은 자유롭게 그 내용과 형식에 대한 수차례의 수정작업을 거쳤다. 만추는 이 일의 중요성에 대한 인식과 더불어 성공적으로 작업을 완수하기 위한 모색으로 맨 먼저 자신의 마음의 상태를 점검하고 성찰하는 태도를 보인다. 정신의 정화를 통해 창작의 장애 요소들을 제거하기 위한 노력을 게을리하지 않았다. 개인적이거나 인간의 본성적인 충동을 스스로 꺾기 위해 끊임없이 자신과의 내적 투쟁을 치른 것이다. 형식적으로 중요한 수정작업은 문의 전체를 16등분 하는 것으로 되어 있던 원안을 바꿔서 표면의 거대한 공간을 각 장면마다 다른 모양의 네 각의 연결 면으로 구성하는 일이었다. 그리고 상징적이고 움직임이 적은 구도를 과감하게 절단하여 단순화했다. 이러한 변화는 교황의 동의를 얻은 후 진행된 도상학적인 문제에 대한 수정이었다.

요컨대 만추의 조형 세계에서의 특징은 가톨릭 교의적 표현은 주로 암시적인 형태로 초월을 지향하고 있으며 자유로운 사고에 기반한 형상들을 시도했다. 그리스도는 상흔 없이 묘사되고, 일반적으로 성모 마리아가 배치되는 십자가 옆에는 일반인 복장을 한 이브(Eve)가 머리를 팔에 파묻은 채 슬프게 울고 서 있다. 고상을 끌어내리는 긴 줄은 그 끝이 인간 타락의 시련과 상징적으로 연관되는 뱀

의 머리처럼 표현되어 골고타(Golgotha) 언덕의 바닥까지 감기듯 길게 늘어져 있다.

전체적인 구조를 다시 한번 정리하자면, 문 하단의 아랫부분을 차지하는 네 개의 부조가 현대의 보통 인간의 모습을 보여주고 있고, 상부의 네 개의 판은 성인들에게 다가오는 주검을 묘사하고 있다. 위아래로 벌거벗은 희생자가 매달려있는 '폭력에 의한 죽음'을 묘사하여 보여준다. 아마도 가장 강렬한 감동을 일으키는 부조는 맨 밑 오른쪽에 있는, '죽음을 면할 수 없는 운명'이라는 주제에 대한 마지막 작품인 〈대지의 죽음〉일 것이다. 이는 지칠 대로 지친 익명의 여인이 쓰러진 의자에 누워 있는 장면이다. 역사적 세계라는 시간과 대지(大地)에 근거한 상징적 메타포는 하이데거가 말하는 대지와 하늘, 영(靈)적인 것과 인간의 찰나적인 죽음 사이의 포괄적인 '투쟁'을 드러낸다. 이 거대한 두 짝의 문, 안과 밖의 경계에 선 〈죽음의 문〉은 인간의 '죽음'에 대한 존재론적인 질문을 초월과 구원의 약속 안에서 그 응답을 제시하고 있는 듯하다.

—

다른 한편, 교황 요한 23세와 조각가 자코모 만추는 서로 다른

신분이었지만, 그들의 우정이 이 문의 완성과 그 내용, 형식, 작가의 창의성을 끌어내는 데 긍정적으로 작용했다. 작가의 자유로운 감성과 제작과정에서 놓칠 수 있는 대단히 중요하고도 다양한 요소들에 성공적으로 개입한 것이다. 내가 이 지점에 대해 주목하게 되는 이유는 종교와 예술의 한계와 모호성에도 불구하고 신뢰와 소통을 통해 이를 극복하는 하나의 본보기가 되기 때문이다. 교황은 베르가모(Bergamo) 지역의 수도원 문지기였던 조각가의 부친에 대한 좋은 인상을 지니고 있었고, 만추는 개인적으로 자신의 부친을 기억하고 있는 교황에 대해 크게 감동했던 것으로 전해진다. 자신의 초상 조각 제작을 위해 함께 시간을 보내는 동안 80세의 교황과 52세의 예술가는 서로에 대한 신뢰와 우정이 차츰 깊어졌다. 그들은 서로 많은 논의를 했는데, 만추는 교황에게 결코 영혼을 가질 수 없는 두상인 데드 마스크(death mask), 혹은 실재하는 형상에 대한 자신의 생각을 설명했고 이에 관해 서로 격의 없이 토론했다. 이러한 석고 작업은 시대를 앞선 새로운 작업방식으로써, 그 당시의 만추는 이러한 작업이 훗날 조지 시걸(George Segal)이나 듀안 핸슨(Duane Hanson) 같은 작가들에 의해 행해질 작업이라는 것을 그때는 알지 못했을 것이다.

여기에서 교황 요한 23세를 간략히 소개하자면, 본명은 안젤로 주세페 론칼리(Angelo Giuseppe Roncalli)이다. 베네치아 대주교를 지

낸 후 비오 12세를 계승해 교황으로 선출되었다. 1962년 제2차 바
티칸 공의회를 소집했고, 농민 출신의 소박한 인품으로 신망을 얻었
다. 그의 에큐메니즘 정신은 모든 그리스도인의 일치뿐만 아니라 비
그리스도교 세계의 포용, 나아가서는 여러 민족 문화의 상호 이해를
통해 세계평화에 이르는 길을 구축했다. 1963년에 발표한 회칙 〈파
쳄 인 테리스(Pacem in terris, 땅 위에 평화를)〉는 온 세계의 공감을 불
러일으켰다. 사람들은 귀족적인 형식과 관료적인 분위기로 여겨졌
던 역대 교황들의 모습과는 달리, 개방적이며 서민적이면서도 인류
애가 넘치는 자비로운 모습을 보고 과거의 편견을 일소할 수 있었
다. 세상 사람들이 그를 반기게 된 것은 그가 소박하고 가식 없는 진
정한 의미의 그리스도교적 휴머니스트란 점에 있었을 것이다. 그는
1958년 10월 28일부터 1963년 6월 3일까지 교황으로 재위했다.

만추가 성 베드로 성당 문의 하부 부조 작업에 몰두하고 있을 무
렵 교황 요한 23세는 생을 마감했다. 교황의 '죽음'을 표현하고 싶었
던 만추는 자신의 생각을 청원하여 '수중의 죽음'을 '요한 23세의 죽
음'으로 교체해 작업했다. 자코모 만추가 만났던 다정한 교황은 〈죽
음의 문〉 정면에 무릎을 꿇고 기도하고 있는 모습으로 표현되었다.
예술가인 만추는 인류가 당면한 엄중한 상황을 정확하게 통찰하고
있었던 것으로 보인다. 세계 전쟁 후 잿더미 위에 놓인 인류의 운명

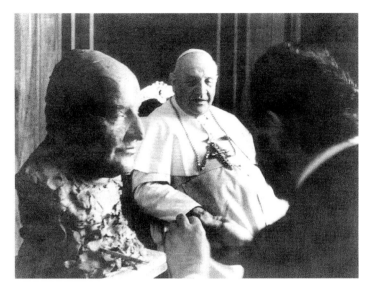

교황 요한 23세와 자코모 만추

과 바티칸 공의회의 취지를 잘 알고 있었으며, 그의 작품에도 잘 녹아들어 생명감을 획득해내고 있다. 만추는 이 기념비적인 작품을 교황에 대한 경애의 뜻을 담아 제2차 바티칸 공의회 소집을 축하하는 부조를 〈죽음의 문〉 후면(안에서 보면 전면), 전체 면적을 차지하도록 계획하고 창작하였다.

제2차 바티칸 공의회는 1962년에서 1965년에 걸쳐 바티칸에서 열린 두 차례의 가톨릭교회 공의회이다. 교황 요한 23세가 1962

년 개회하고 바오로 6세가 계승하여 1965년에 마무리되었다. 제1차 바티칸 공의회(1869-1870)는 교황 비오 9세가 소집했다. 트리엔트 공의회 이후 300년 만에 열린 이 공의회는 그동안 극도로 발전한 유럽의 근대 문화사상에 대해 교회의 입장을 명확히 하는 것을 목표로 삼았다. 극단적인 합리주의를 시대의 오류라 판단하여 배척하고 가톨릭 신앙의 기본적 입장을 명시했다. 앞선 공의회가 근대적 사상과 강하게 대결했던 것과는 대조적으로 2차 공의회는 '시대의 적응'을 과제로 삼았다.

현대 세계의 교회, 신의 계시, 교회, 전례 등 4헌장을 비롯하여 에큐메니즘 등에 관한 9교령, 신앙의 자유 등에 관한 3선언을 발표한다. 현대사회의 전쟁과 평화, 부와 빈곤 등의 문제를 교회도 자신의 문제로 다룰 것과 타 종교, 종파, 사상에 배타적이지 않을 것 등을 목표로 했다. 현재 가톨릭교회는 이 공의회의 방향을 따르고 있음은 물론이다.

제2차 바티칸 공의회를 주제로 펼쳐지는 이 대작(大作)의 구성은 이렇다. 이 작품의 우측으로부터 의자에 앉은 교황이 회의 개최에 즈음하여 아프리카의 루간브와 추기경으로부터 순명(順命)의 서약을 받는 장면으로 시작되고 있다. 이 부조의 인물 묘사는 놀라울 정도로 사실적으로 표현되어 있으며 만추 특유의 초감각적인 숨결

이 스며들어 있다. 좌측에는 고위 성직자들의 군상이 장엄하고 웅장하게 펼쳐져 있는데, 이 웅장한 군상 위로 거대한 하늘이 펼쳐진 면은 입체적 표현을 절제하여 구체적 형상을 자제하거나 유보하고 있다. 마치 드로잉처럼 자유롭게 표현된 섬세한 잎사귀들 사이, 아주 얇은 곡선, 혹은 얇은 틈이 되어 이 거대한 화면을 둘러싸며 공백(空白)을 채우고 있다. 마르셀 뒤샹이 말한 미세한 차이 앵프라맹스(inframince)에 대한 대답을 기다리면서⋯. 고요히 열린 이 빈 공간은 '정적의 울림'을 불러오는 침묵의 여백이다.

이 문의 우측 마무리 부분에 떨어질 것처럼 위태로운 추기경의 모습을 발견할 수 있으며 이는 데 루카 추기경의 죽음을 상징하고 있다. 1962년 3월 18일 이 성직자가 죽을 때 만추는 이 문을 경에게 바칠 것을 교황께 청하여 쉽게 동의를 얻은 바 있다. 그 옆에 다음과 같이 새겨져 있다.

요한 23세의 허가를 통해, 이 죽음의 문을 주세페 데 루카 경에게 바친다.
_ 자코모 만추, 1963년

17년에 걸쳐 완성된 〈죽음의 문〉은 1964년 6월 28일 교황 바오로 6세에 의해 엄숙한 낙성식을 가졌다. 거장의 손길에 의한 인체

모델링의 섬세한 손길은 본질과 바로 대면하는 듯한 느낌을 갖게 한다. 우연적(accidental)이고 무작위적(random)인 것처럼 보이는 표면의 다양한 흙의 질감, 한 획 한 획의 터치는 인간 실존에 대한 그의 실체적 기록이다.

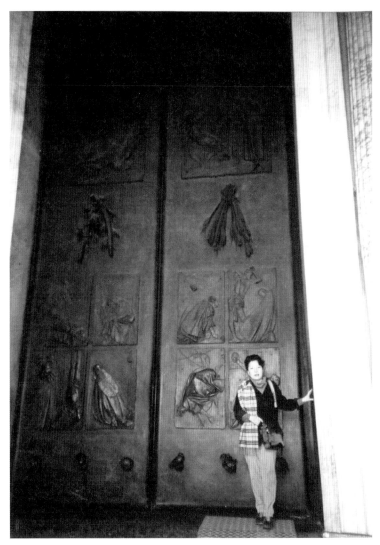

바티칸 성 베드로 대성당, 자코모 만추의 〈죽음의 문〉 앞에서

Ⅲ

흙으로

빚다

완벽해 보이는 작품도
언제나 개선의 여지를 남긴다.

고통의 문제

"부딪혀 되돌아오는 엇나간 상념들은
어찌할 수 없는 제 불안함으로 고통받는다."

40대 때의 일이다. 열정과 목표를 향한 힘이 나를 움직여가고 있었다. 내 앞에는 분명한 목표가 있었고 직선의 길이 곧게 펼쳐져 있었는데, 개인의 연구와 대학교수 생활, 각종 프로젝트를 소화해내야 했던 일정들로 바쁘게 앞만 보고 질주하고 있었다. 내가 하는 작업이 연속선상에 있었으므로 점차 확장되어 가고 있었다. 마치 자전거 페달을 밟는 사람처럼 스스로 멈출 수가 없었으며, 속도가 속도를 불러들였다. 40대 후반 즈음에 이르렀을 때 뭔가 인생이 어두운 숲길로 접어들어서고 있음을 예감했고, 나는 길을 잃었다는 사실을 깨달았다. 어둡고 한기가 느껴지는 그곳에서 내 생각과는 다르게 주변에서 나를 압박하는 상황이 전개되면서 고초를 겪는 순간들이 찾아왔다. 이윽고 나는 달려온 속도만큼이나 아프게 그 자리에 쓰러지고

말았다.

2006년 겨울 나는 암 선고를 받았다. 가엾게도 운명의 조롱을 받으며 먹구름 속에서 상처 입은 새처럼 모든 날개를 접어야 했다. 어느 날 나는 '백의(白衣)의 천사' 앞에 앉았다. 해당 분야 최고의 의사 선생님이었다. 앞으로 내가 병원에서 받아야 할 2년 동안의 치료 스케줄을 또박또박 친절하게 안내해주셨다. 그리고 치료 동의 여부를 묻고 성실한 협조를 당부했다. 그때의 내 참담했던 심정을 어떻게 언어로 표현할 수 있을까? 도저히 말로는 표현할 수 없을 것 같다. 찔린 듯한 고통은 나의 몸과 마음을 송두리째 거세게 흔들어 놓았다. 나는 깊은 심연으로부터 모든 것을 거부했다. 그리고 망설임 없이 단호하고 분명하게 이 백의의 천사에게 말했다.

"저는, 포기하겠습니다…."

선생님은 당황했고 한참 동안 말이 없었다. 허탈한 침묵이 두 사람 사이를 가득 메우고 있었다. 나의 일과 열정을 뒤로하고 그 험준한 길을, 그 구질구질하고 버림받은 먼길을 어떻게 간단 말인가.

"아. 차라리 이대로 돛을 내리자!"

나는 무너져 내리는 처참한 심경을 애써 감추며 반사적으로 짤막하게 응대하고 있었다. 우리는 동시에 앞에 있는 책상의 나뭇결과 광택을 물끄러미 응시했다. 잠시 시간이 흐른 후 나는 운명을 거부하듯 말없이 일어나 그 방을 나왔다.

시간은 흘렀고, 나는 차츰 반성하는 태도로 선회했다. 그리고 내 인생 설계자의 뜻이 있음을 수용했다. 고통을 극복하기 위한 긍정의 사고를 배우는 데 집중했고, 병원을 제집 드나들 듯하며 거의 병원 식구가 되어 갔다. 우연히 환자들을 위한 잡지를 밤새워가면서 만들게 되었고, 진단받고 당황하는 환자들을 위로하는 상담실 일을 도우며 환우회의 책임자가 되기도 했다. 그리고 내가 해오던 연구와 학교 공부는 자연스럽게 가지치기가 되어 더 단순하게 오롯이 집중할 수 있었다.

—

고통에 대해서 만족스럽게 설명하는 일은 매우 어렵다. 헤겔은 "세계의 역사에 있어서 가장 귀하고 아름다운 것들이 그 제단에 제물로 바쳐진다. 그러나 이성은 개인 하나하나가 고통을 당하는 것에 대해 머물러 있을 수 없다"라고 분명하게 말하고 있다. 이는 마르크스에게 있어서도 불가피하다. 역사 전체에 있어서는 악과 고통이 합리적인 의의를 지닐 수 있으나, 개개인의 고통이 반드시 그 개인에게 합리적일 수 있는 것은 아님을 인정하는 것이다. 어떤 개인의 어떤 고통은 그 개인이 저지른 잘못에 대한 정당한 귀결이고 또 어떤 고통은 더 나은 미래를 위한 시련일 수 있다. 그러나 모든 사람의 고

통이 반드시 그렇게 설명될 수 있는 것은 아니다. 우리는 간혹, 아무 잘못도 저지르지 않은 순진한 어린아이가 비참한 고통을 당하는 것을 목격하고, 어떤 이는 회복할 수 없는 고통으로 일생을 신음과 절망 속에서 보내다가 아무 의미 없이 죽음을 맞는 사람들을 보기도 한다.

구약 성서의 욥은 그의 친구들의 주장과는 전혀 다르게 자신의 고통이 자신의 잘못에 의하지 않았다고 주장한다. "의롭고 순진한 자가 조롱거리가 되었구나… 하느님을 진노케 하는 자가 편안하니 하느님이 그 손에 후히 주심이라(욥기 12: 5,6)." 사실 욥의 주장은 그 자체가 잘못된 것이 아니다. 그는 다만, 끝에 가서 자신의 논리의 한계성과 하느님의 절대권을 받아들여 신앙으로 고통의 문제를 해결했다. 무죄한 자의 고난과 악한 자의 성공은 수많은 사람의 경험이며 플라톤과 칸트의 '영원불멸설'은 바로 이 부인할 수 없는 경험 때문에 나온 것이다. 선과 악은 이 세상에서 완전히 보상과 보응을 받지 못하는 게 사실이므로 내세가 있어야 하고, 영혼이 불멸해야 한다는 그들의 주장은 물론 인과보응의 법칙을 확고히 함으로써 도덕적 타락을 막아 보려는 의도에서 나온 것이라고 볼 수 있으나, 다른 한편 고통의 합리성을 확립하기 위한 시도였다고 할 수도 있다.

고통의 불합리성은 개인의 차원에서뿐만 아니라 세계 역사적 차원에서도 절실하다. 무고한 인명을 살상한 독일과 일본은 지금

도 세계에서 번성한 국가의 지위를 누리고 있고, 어떤 약소국들은 계속해서 착취와 수탈을 당하고 있으며, 인디언 같은 민족은 큰 악을 저지르지 않았는데도 불구하고 멸종 위기에 놓여있다. 과연 먼 훗날에는 합리적 설명이 가능할까? 고통이 개인의 것이든, 집단의 것이든, 지금까지는 만족스러운 합리적 설명을 거부하고 있는 것이 사실이다.

그러나 예술작품에 있어서만은 인간이 당하는 고통이 중요한 가치로 등장한다. 웬일일까? 인류가 사랑한 예술작품들에는 반드시 여러 형태의 고통이 아로새겨져 있다. 훌륭한 작가는 그 고통을 잘 표현하는 작가이며, 동시에 숭고한 인간 정신을 드높인다.

작가 미상의 대리석 작품 〈라오콘(Laokoon)〉은 인간의 가장 처절한 고통의 순간을 표현한 명작이다. 1506년 로마의 산타마리아 마조레 대성당(Basilica di Santa Maria Maggiore) 인근의 포도밭에서 발견된 이 작품은 당시 교황이었던 율리오 2세(Pope Julius II)가 미켈란젤로를 파견하여 조사했고, 미켈란젤로는 이 작품에 크게 감동한다. 이 대리석 조각 작품의 내용은 라오콘이 두 아들과 함께 큰 뱀에게 물리는 고통을 표현한 작품이다. 교황은 이 경이로운 작품에 크게 매료되었고, 이 작품을 포도밭 주인으로부터 구매해 바티칸 미술관 최초의 소장품으로 삼았으며 일반인에게 공개하기에 이른다. 세

계 3대 박물관 중 하나인 바티칸 박물관의 초석이 된 이 작품은 섬세한 인체와 큰 뱀의 움직임이 놀랍게 묘사되어 있다. 미학자 빙켈만(Winckelmann)은 이 작품을 육체적 고통을 담담하게 이겨내는 그리스인의 위대한 영혼과 강인한 인간 정신을 드러내는 걸작이라고 극찬했다. 이 작품뿐이겠는가. 인간의 가치를 드높이는 예술작품에서의 '고통받는 인간'은 마치 깊숙이 숨겨진 보석처럼 빛을 발한다.

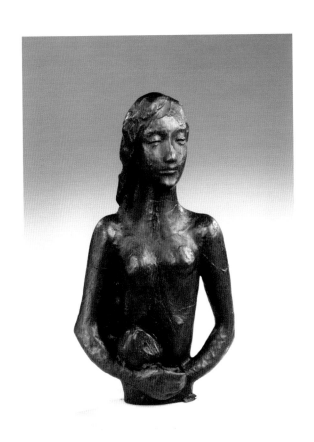

〈문명과 소외〉, Bronze, 40×20×65cm, 1998

완전한 예술가

창의적인 예술가는 자기 자신만의 일종의 방언 같은 것이 존재한다. 수련을 통해서 획득되는 하나의 조형 언어일 것이다. 좋은 작가는 모든 것을 새롭게 바라보고 해석할 수 있는 혜안을 지니고, 자신만의 다양한 방언을 자유자재로 사용할 수 있어야 한다고 생각한다.

하물며 이 세상을 지으시고 설계하시는 분은 그분만의 신비로운 방언이 존재하지 않겠는가? 나는 그렇다고 생각한다. 그분과 함께하는 삶은 최고의 예술가와 함께하는 삶이다. 우리가 스스로 상상하는 것 이상으로 우리를 잘 아시고 사랑하시며 창의적인 분이 아닐까? 그분을 인격적으로 자주 만나 다정히 대화를 나누며 사랑받는 자녀다운 존엄함을 자주 확인하는 일은 매우 중요하다. 이는 곧 내적 힘의 원천이기 때문이다. 설계자인 그분이 원하시는 이에게 원하시는 때에 헤아릴 수 없는 당신 사랑과 은총을 곧바로 선사하시는가 하면, 때로는 오랜 시간의 기다림과 그분만의 타이밍이 있으며 간혹 이 지상에서는 그 은총을 허락하지 않으시기도 한다. 후에 천상에서 한꺼번에 또 다른 선물을 새롭게 주시고자 이승의 삶에서는 그것을 허락하지 않으실 수도 있다. 이러하듯 모든 것을 헤아리시

는 그분만의 고유한 신비를 어떻게 우리가 지금 여기에서 다 알 수 있겠는가? 이해의 대상이 아닌 것이 확실하다. "내 생각은 너희 생각과 같지 않고 너희 길은 내 길과 같지 않다(이사 55,8)." 우리는 흔히 그분과 생각과 길이 같기를 기대하지만, 그렇지 않아서 때로는 비합리적으로 느껴질 때도 있고 그분의 가르침이 어리석게 보일 때도 있다. 우리는 가끔 그래서 고민에 빠지게 된다. 우리의 논리와 생각을 넘어서는 그분의 길은 우리 자신이 생각하는 직선의 길보다 훨씬 더 돌아서 가는 길이기 때문일 것이다.

철학자 니체는 자신의 철학적 확신에 근거하여 고통의 '무의미함'을 지적했고, 바로 그 사실이 고통을 더 고통스럽게 해 이미 고통을 당하고 있는 사람들에게 하나 더 비수를 꽂았다. 그런가 하면 욥의 아내는 남편의 처참한 고통을 확인하고는 차라리 "하느님을 욕하고 죽으라"라고 충고했다. 이것이 고통당하는 인간에게 줄 수 있는 처방의 전부일까? 그래서 볼테르가 "신이 없다면 하나 만들어야 한다"라고 말한 것처럼, 고통에 의미가 없으면 만들어내기라도 해야 한다. 그것도 확실한 근거 위에서 말이다.

자, 분위기를 조금 바꾸어 이 사람들의 대화를 들어보기로 하자. 성 프란치스코가 어느 겨울날 레오 형제와 함께 페루자로부터 천사

의 성 마리아 성당으로 향해 가고 있었는데 살을 베어내는 듯한 추위 때문에 몹시 고통을 겪으며 걷고 있었다. 이 두 사람의 대화 내용에서 고통의 참모습과 의미를 찾아보고 고통당하는 사람들에게 진정한 위로가 될 수 있기를 바라는 마음이다.

프란치스코 성인은 조금 앞서가던 레오 형제를 불러 "레오 형제여, 가령 작은 형제들이 가는 곳마다 성덕과 감화의 훌륭한 모범을 보여준다고 해도, 그러나 그런 것은 안전한 기쁨이 되지 않는다고 잘 기록해 놓으시오" 하고 말했다.

조금 더 걷다가 성 프란치스코는 그를 두 번째로 다시 부르며 "레오 형제여, 가령 작은 형제가 소경을 눈뜨게 하고, 꼽추를 고쳐주고, 벙어리를 말하게 하고, 더 위대한 일로 죽은 지 나흘 된 사람까지도 부활시킨다고 할지라도, 그러한 것은 완전한 기쁨이 되지 않는다고 잘 기록해 놓으시오" 하고 말했다.

조금 더 가다가 성 프란치스코는 큰소리로 이렇게 말했다. "레오 형제여, 가령 작은 형제가 모든 나라말과 온갖 지식과 만 가지 책에 능통하고 장래일 뿐만 아니라, 인간 양심의 비밀까지도 뚫어볼 수 있다 하여도 그러한 것이 완전한 기쁨이 되지 않는다고 잘 기록해 놓으시오."

그리고 또 좀 더 가다가 성 프란치스코는 다시 큰 소리로 불

렸다.

"하느님의 어린 양 레오 형제여, 가령 작은 형제가 천사들의 말을 하고, 별의 궤도와 약초의 효력을 알고 또 땅의 보물을 다 찾아내게 되고, 새와 물고기와 온갖 짐승, 사람, 돌, 초목의 뿌리와 물의 효능을 알고 있다 하여도 그러한 것이 완전한 기쁨이 되지 않는다고 잘 기록해 놓으시오."

좀 더 걸어가다가 성 프란치스코는 큰 소리로 "레오 형제여, 가령 작은 형제가 전교에 아주 능하여 이교도 불신자들을 모두 개심시켜 그리스도 신앙으로 끌어들인다고 하여도, 잘 기록해 두시오. 그러한 것이 완전한 기쁨이 되지 않습니다."

3킬로미터는 족히 되는 거리를 걸어가면서 이런 이야기를 계속하니, 레오 형제는 몹시 놀라 물었다

"사부님, 그렇다면 참된 기쁨이 어디에 있는지 가르쳐 주십시오" 하고 물으니, 성 프란치스코는 대답하기를 "우리가 비에 젖고, 추위에 얼고, 진창에 빠져 형편없이 되고, 배고파 기진맥진하여 천사의 성 마리아 성당에 도착해 문을 두드릴 때, 문지기가 화를 내며 '당신들은 누구요?'하고 묻고, 그때 '당신들의 형제 두 사람입니다' 하고 대답하면, 문지기가 말하기를 '거짓말 마라. 너희들은 사방을 돌아다니며 세상을 속이고 가난한 사람이 구걸한 것을 빼앗아 먹는

두 명의 악당이지? 썩 물러가거라!' 그러고는 문도 열어주지 않고, 추위와 굶주림을 거들떠보지도 않고, 바깥에 쏟아지는 빗속에 우리를 밤중까지 내버려 둘 때, 그런 욕설, 인정머리 없는 무자비한 대우와 매정한 거절도 우리가 인내로써 달게 받고 그 사람과 맞서서 싸우거나 불평하지 않고 겸손한 애덕으로 '문지기가 말한 것은 정말이다. 우리에게 그렇게 말하도록 하느님께서 허락하신 것이다'라고 생각했다면, 레오 형제여! 그것이 바로 완전한 기쁨이라고 기록해 놓으시오.

레오 형제여, 자 이제 결론을 들어보시오. 그리스도께서 당신의 친구들에게 베푸시는 성령의 온갖 은총과 선물 가운데서 가장 훌륭한 것은 바로 자기를 눌러 이기고, 고통, 모욕, 수치, 불쾌한 것을 그리스도께 대한 사랑 때문에 달게 참아 받는 그것입니다.

하느님의 다른 선물은 자랑거리로 삼을 것이 못 됩니다. 그것은 우리의 것이 아니라 하느님의 것이기 때문입니다. 그러므로 사도 바오로가 말하기를 '여러분이 가지고 있는 모든 것은 하느님으로부터 받은 것이 아닙니까? 이렇게 다 받은 것인데 왜 받은 게 아니고 자신의 것인 양 자랑합니까(1코린 4,7)?'라고 하셨습니다. 그러나 고난과 고통의 십자가는 바로 우리의 것이기 때문에 자랑할 수 있습니다. 사도 바오로는 '내게는 우리 주 예수 그리스도의 십자가밖에는

아무것도 자랑할 게 없습니다(갈라 6,14)'라고 말씀하셨습니다."

이날 추위의 고통 가운데 성 프란치스코의 가르침과 속 깊은 대화 안에, 고통의 문제 해결에 대한 중요한 키워드가 담겨있다. 그것은 누구나 자유롭게 해석하고 받아들일 수 있겠다. 그러나 모두가 그 시대의 성 프란치스코가 될 필요는 없다. 이 시대의 우리에게, 또 각자에게 주어진 삶의 자리가 다르기 때문이다. 영성 생활을 너무 높게 혹은 너무 어렵게 생각할 필요도 없다. 각자의 자리에서 가능한 부분을 조금씩 찾으며 살아가면 된다. 우리 스스로 무리하게 십자가를 일부러 찾을 필요도 없다. 우리 자신의 십자가는 언제나 그 시대, 저마다의 삶의 자리에서 충분히 주어지기 때문이다. 성 프란시스 드 살레(Francis de Sales), 이 위대한 성인은 다음과 같이 증언하고 있다.

하느님께서는 당신이 보내는 십자가를 질 사람의 힘을 고려해서 1밀리미터, 1밀리그램까지 점검하고, 십자가와 함께 이를 짊어질 은총도 같이 보내신다.

나는 간혹 보잘것없이 십자가에 매달려 버린 그리스도의 모습을 대하면 진정 '완전한 예술가'의 모습으로 보일 때가 있다. 깊이

생각해 보건대, 다 헤아릴 길 없으나 신선하고 아이러니한 왕의 모습이다. 삶이란 고통과 문제의 연속이다. 대부분의 사람들은 삶이 어렵고 고통스럽다는 진리를 깨닫지 못하고 살아간다. 그러나 현명한 사람은 문제를 불평하지 않고 오히려 환영하며 고통을 기꺼이 받아들인다. 그러나 우리는 대부분 현명하지 못하다. 우리의 본성은 어려움은 회피할 뿐만 아니라 받아들이려 하지 않는다. 그것은 결국 어려움에 직면함으로써 성취할 수 있는 정신적 정화와 성숙을 거부하는 것이다. 칼 융(Carl G. Jung)은 "노이로제(신경증)란 마땅히 겪어야 할 고통을 회피한 결과다"라고 보았다.

작품을 창작하는 나는, 작품을 시작할 때 자연스럽게 인생에 관한 질문으로부터 모티브를 얻는다. 당연히 '고통당하는 인간'은 언제나 피해갈 수 없는 중요한 중심 화두이다. 예술가뿐만 아니라 인간에 대한 어느 정도의 애정을 가진 사람이라면 고통의 문제를 쉽게 외면할 수 없을 것이다. 사람의 생물학적 구조나 심리상태, 사회생활, 심지어 영혼의 문제까지 진지하고 성실한 관심을 가지고 연구한다고 하더라도 인간이 당하는 고통을 간과한다면 인간의 가장 중요하고 심각한 문제를 빼놓는 것이다. 불교의 가르침을 굳이 들먹이지 않더라도 고통은 인간 실존의 한 가운데에 버티고 있음을 부인할 수 없다. 그러나 이렇듯 인간의 삶에서 매우 중요한 문제들이, 철

저히 논리적이고 과학적이 되어야 한다는 이상 때문에 논의의 대상이 되지 못하고 있다. 분명히 말할 수 없는 것에 대해서는 침묵하는 것이 철학의 가장 현명한 전략인 것으로 보인다. 어떻든 사람은 고통을 당한다. 사람이 느끼고 경험하고 지각하는 것 가운데 가장 절실하고 확실한 것은 고통의 경험일 것이다. 철학자 데카르트는 신, 세계, 영혼 등 모든 것에 대해서도 수학과 같은 명확한 지식을 가져보려는 야심을 가졌다. 수학의 공리처럼 의심할 수 없는 기본지식을 찾아서 거기서부터 모든 다른 지식을 연역해내려고 시도했다. 의심할 수 있는 것을 모두 다 의심해보고, 그래도 의심할 수 없이 확실한 것이 바로 자신은 '생각하면서 존재하는 자'라고 주장했다. 우리의 경험을 토대로 보건대 사고하면서 존재하는 자신보다 더 확실하게 부인할 수 없는 것은 아픔을 경험하고 느끼는 자신일 것이다.

피상적인 현대인

오늘날 고통당하는 사람 중에서 일부는 과학 문명의 진보로 인해서 과거 어느 때 사람들보다도 고통을 적게 겪는 것은 사실이다. 현대인들에게는 과학기술의 발달이 큰 축복이 아닐 수 없다. 이제 고통에 대한 두려움도 많이 줄었고 고통을 접할 기회도 드물게 되었다. 그것은 다른 한편으로 윤리적으로 볼 때 다른 사람들에게 고통을 가하는 것을 서슴지 않을 우려가 커질 수 있다. 바야흐로 고통에 대한 두려움이 줄어들고 세속화되므로 사후 고통스러운 보응에 대한 확신도 줄어서 다른 사람에게 가하는 고통의 정도는 오히려 늘어날 수 있다는 우려를 다분히 안고 있다는 뜻이다. 다시 말해 자연적인 악은 줄어드는 반면 도덕적인 악은 늘어난다는 사실이다. 또한, 현대 문명은 고통을 심각하지 않은 것으로 느끼게 하는 데 성공하고 있다. 고통을 하나의 의학적 문제로 인식하도록 했고 진통제, 마취, 마약, 술과 환각제로 고통의 문제를 해결할 수 있을 것으로 믿도록 만들었다. 그리고 모든 수단이 효과를 거두지 못하면 자살해버리거나 안락사를 요청하면 되는 것으로 생각하기까지 이르렀다. 천재지변이나 질병처럼 자연적인 원인에 의한 고통을 줄이기 위한 노력과 결실이 문명의 중심이라면 그 진보는 고통을 줄이거나 제거하

는 방향으로 계속해서 공헌하게 될 것은 당연하다. 그러나 아픔이나 고통을 멀리 보내고, 편안한 의자에 앉아서 즐기는 가상의 아픔은 아무리 훌륭한 연기라 하더라도 사람의 마음을 건드릴 수 있겠는가?

이렇듯 고통을 당하지 않고, 고통당하는 사람을 보지 않고 사는 것은 모두가 원하는 것이지만 그런 상황은 동시에 인간을 정신적으로 연약하게 하거나 비인간적으로 만든다. 인간의 고통이 가지는 그 엄청난 의미와 가치를 생생하게 자신의 것으로 만들 기회를 얻지 못하기 때문이다. 그것이 많은 현대인을 피상적으로 만들고 비인간적으로 되게 하는 매우 중요한 이유 가운데 하나이다.

그렇다면 지금, 여기 이 시대에 있어서 고통과 아픔은 어떤 것일까? 사실 우리 모두가 풍요로운 삶을 원하지만, 진정한 풍요는 이웃의 아픔에 눈물을 흘리는 연민과 그들을 업신여기지 않고 함께하는 겸허한 마음에서 시작된다고 보아야 한다. 우리가 인간에 대한 연민이나 사랑을 느낀다면 어느 정도 견딜 수 있는 고통은 자신의 희생으로 받아들여서 기꺼이 스스로 자원하거나 거부하지 않을 마음의 준비가 필요하다. 그것이 어려우면 적어도 과잉 쾌락이라도 자제할 줄 알아야 한다. 정확하게 산출하거나 증명할 수 없어도 대부분의

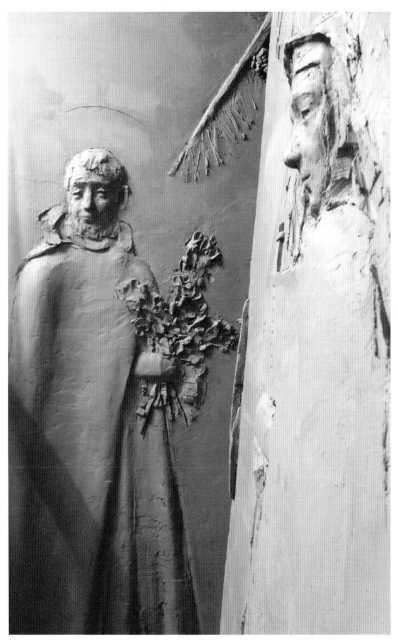

〈십자가의 요한, 예수의 데레사〉, 가르멜 영성센터 청동문, 흙 분리 작업, 2013

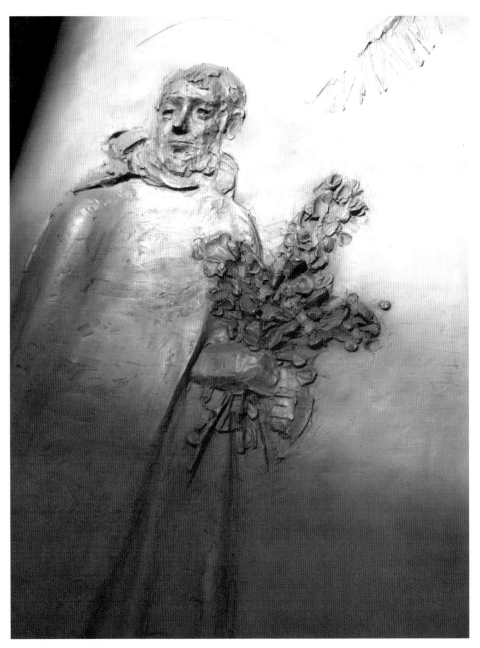

〈꽃다발 십자가를 든 십자가의 요한〉, Bronze, 가르멜 영성센터 청동문 부분, 2013

과잉 쾌락은 불필요한 고통을 요구한다. 그리고 그 고통이 반드시 그 쾌락을 누리는 사람에게 돌아가지 않을 가능성이 크다. 우리는 코로나의 재앙과 기후위기 시대를 살아가면서 그간 고통을 회피해 온 결과에 관해서 깊이 절감하고 있다. 고통이 따르는 희생과 절제는 고귀한 것이다. '절제'란 우리 스스로 자원해서 고통을 나누는 것이며 윤리적 행동의 기본이다. 우리의 작은 절제가 이 세상을 조금이나마 정의롭게 할 수 있을 것이며, 나 자신과 이웃을 구원할 수 있는 밑거름이 된다. 우리는 아무도 고통을 원하지 않는다. 그러나 고통을 당해본 사람들은 그것을 결코 후회하지 않는다. 그것이 곧 고통의 신비이고 역설이다.

신비스러운 인간의 얼굴

"가장 중요한 건 쉽게 눈에 보이지 않는다. 그러나 포기하지 말아야 한다.
아주 작고, 사소한 것이 아름다움일 가능성이 높으니까."

1977년 봄, 미술대학교 4학년이었던 나는 한 학교에 교생 실습을 나가게 되었는데 그곳에서 한꺼번에 여러 학생을 처음으로 대면하게 되었다. 사회에 대한 설렘으로 남자 중학교 1학년 교실에 들어간 나는 교단 위에 서서 최초로 많은 학생을 대면하게 된 것이었다. 교실을 가득 메운 아이들은 호기심 어린 눈빛으로, 초롱초롱 마치 여러해살이풀 초롱꽃처럼 풋풋하게 미소 짓고 있었다. 나를 반기며 인사하는 학생들이 낯익은 듯이 반가웠고 내 어깨 밑을 쏜살같이 스쳐 지나다니는 아이들은 하나같이 역동적 에너지가 넘쳤다.

1학년 학생들은 새로 지어 입은 교복 차림이었는데, 중학교 3년 내내 입을 수 있도록 크게 맞춰 입었기 때문에 옷 속에 들어가 앉아 있는 학생들의 얼굴이 더욱 작아 보였다. 헤어스타일은 스타일이랄

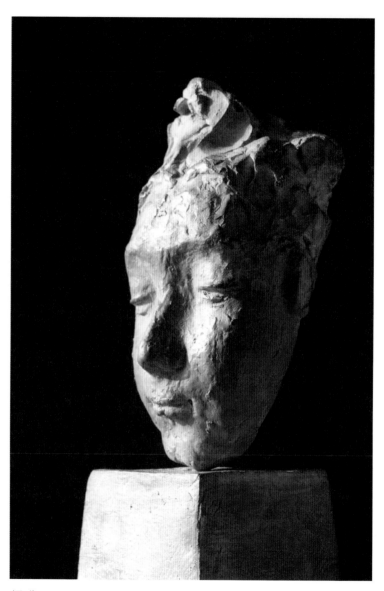

〈두상〉

것도 없이 그냥 머리카락 하나 보이지 않게 깔끔하게 밀려 있었다. 일률적으로 단장한 외모의 학생들이 교실을 빼곡하게 메우고 앉아서 나를 바라보고 있는 것이었다. 나는 학생들을 마주 보았다. 전체 학생들이 이렇듯 획일적인 복장으로 하나 같이 통일되어 있는데도 학생 한 명 한 명을 충분히 구분할 수 있었다. 너, 너, 그리고 너, 무엇을 근거로 그런 구분이 가능한 것인가? 궁금해졌다. 각기 다르고 비슷한 얼굴들…, 특별히 눈빛이 더 다른 듯했다. 다채로운 모습이 오묘하고 예뻐서 나로 하여금 저절로 함박미소를 짓게 했다. 수업이 끝나면 일제히 기다렸다는 듯이 우렁차게 인사를 했는데 학생들은 마치 꼬마 병정처럼 절도 있게 한목소리로 외쳤다.

"열중 쉬엇!"

"차렷!"

"경례!"

"감사합니다!!!"

함성과 함께 벌집을 건드려 놓은 듯 사방으로 신나게 튀어 올라 흩어졌다. 즐거움으로 가득한 역동적인 이 아이들처럼 우리 인간이 평생을 즐겁게 놀이하듯 살아가는 방법이 있다면 우리의 삶이 더없이 행복한 삶이 되리라는 생각이 스치고 지나갔다. 손바닥만 한 작은 얼굴, 거기에는 눈, 코, 입, 포지션이 모두 같건만 무수히 많은 얼굴이 각각 다를 수가 있다니 놀라운 일이 아닐 수 없었다. 작년에 여

기 이 교실에 앉아 있었던 학생들도 물론 다 각기 다른 학생들이었을 것이다. 해를 거듭하면서 매년 새로운 학생들로 바뀌고 있으니 말이다.

교단에 선 첫날의 경험에 의하면 인간은 아무리 서로 같도록 같은 옷을 입혀 놓아도 각기 개별적이고 매우 특별해서 유일무이하다는 점이 내게 강하게 새겨졌다. 이는 잊지 못할 기억 중 하나가 되었다. 개별적이고 변별이 확실한 인간의 '얼굴'은 무한히 신비롭게 열려있다는 점이 새롭게 다가왔다.

얼굴의 서로 다름에 대한 놀라움은 세계 인구를 헤아려보면 더 충격적이다. 2022년 현재의 지구촌 인구를 보통 78억이 넘는 정도로 파악한다. 그러나 유엔 인구조사기구에 따르면 집계가 안 된 인구까지 합한 세계 인구는 85억 명 정도가 된다고 한다. 그뿐이겠는가. 장구한 지난 세대가 다 다르고, 이어지는 다음 세대가 다를 것이다.

우리의 얼굴이 정교하고 개별적으로 창조된 것은 매우 다행스러운 일이다. 사실 질적으로 이 '얼굴'이라 함은 설명의 범위를 벗어난 부분이다. 다시 말해 인간이 그만큼 존엄한 존재라는 뜻이기도 하다. 눈, 코, 입뿐만 아니라 그 주변의 안면 근육이 담아내는 인간의

다양한 미소는 놀라울 정도로 열려있고 신비롭다. 그 숱하게 피어나는 미소의 깊이는 우리의 정신과 연결되어 있어서 그 심연의 깊이역시, 헤아릴 길이 없다. 그럼에도 불구하고 얼굴의 아주 작은 부위하나, 예컨대 '귀'를 살펴보자. 인간의 문명화를 예견이라도 하듯이절묘하게 자리 잡은 얼굴 양 측면의 '귀'는 그 위치나 기능만큼이나신비롭다는 생각이다. 내게 있어 안경을 쓸 수 없는 상황이란 상상할 수 없다. 귀의 기능은 단순히 안경 걸이로 끝나지 않는다.

세계적인 코로나 팬데믹 상황에서 이 지상의 사람은 마스크로얼굴을 반 이상을 가린 채 생명을 지키고 있었다. 창조주는 첫 인간을 창조할 때 그 필요를 잊지 않았던 것일까, 누군가는 진화론을 들먹이며 인간의 귀가 필요에 의해서 어느 때부터인가 슬슬 '솟아났다'라고 말할지도 모를 일이다. 그 위치와 생김새가 귀엽고 얼굴을빛나게 장식하는 귀는 멋 내기에도 적당해서 남녀 누구나 일상의삶을 지루하지 않도록 소소한 변화와 재미를 생산해낸다. 무엇보다도 오늘 지금 여기, 안경 너머로 이 글을 쓰도록 소리 없이 인간의문명을 보조하고 있지 않은가.

우리 자신의 구체적인 형상에 대해서도 잊지 못할 기억이 있다.고등학교 교사 시절 이야기이다. 나는 인물화의 이론과 더불어 실기 수업을 진행하고 있었다. 어느 날 교실에서 학생들에게 인물화를

그리게 했는데 재료를 최대한 단순화했다. 연필과 지우개만을 사용해 스케치북에 기초 데생을 하게 한 것이다. 그날의 주변 학생을 모델로 해서 앞에 앉혀놓고 그대로 그리게 했다. 50여 분 동안 모델을 보고 인물화를 그리고 그다음 시간에는 평가 시간을 가졌다. 70여 명의 여고생은 단정한 교복을 입고 풋풋한 꿈이 가득한 표정이었다. 금방이라도 까르르 웃어댈 것 같은 에너지가 두 볼에 가득했다. 눈이 마주치면 사춘기 소녀 특유의 수줍음으로 예쁘게 손으로 입을 가리며 미소 지었다. 한 명, 한 명, 우주를 품은 꿈나무들이다.

그림을 그리는 동안 내가 강조한 것은 단 한 가지였다. 모델링 작업이므로 모델을 관찰하는 시간이 그리는 시간보다 길어야 한다는 것. 손작업은 슬쩍슬쩍 그리고 눈으로는 모델을 탐색하며 거의 눈을 떼지 말라고 주문했다. 다시 말해 대상 인물(모델)에 집중해서 그 특징을 잡아내라는 것이었다. 평가회가 있는 날 나는 수줍어하는 학생들에게 서너 명씩 앞으로 나와 완성된 그림이 그려진 스케치북으로 얼굴을 가리고 모두가 같이 볼 수 있도록 들고 있게 했다. 놀라운 일은 내가 그토록 강조했건만, 어떻게 된 일인지 99퍼센트 자기 자신을 그려 놓았다는 사실이었다. 이름을 굳이 묻지 않아도 이미 그림에 본인이 그려져 있으니 스케치북 뒤에 가려진 학생이 누구인지 물을 필요가 없었다. 모든 반의 모든 학생이 거의 그랬다. 모

델을 보고 열심히 묘사했으나 결과는 그렇게 나왔다. 같이 보는 학생들도 재미있어 낄낄거리며 스스로 놀라워했다. 물론 전문가도 아니고, 일반인, 보통 학생들 이야기이다. 우리의 바탕, 본성이 자신도 모르는 사이에 자연스럽게 그대로 드러난 모습이다. 우리는 우리에 대하여 얼마나 알고 있는 것일까? 우리는 많은 지식을 축적해왔고 많은 것을 알고 있는 것 또한 사실이다. 그러나 빙산의 일각일 뿐이다. '인간'을 지으신 창조주의 손길도 우리처럼 '창조주의 형상을 닮도록 작품(피조물)을 빚었을 것'이라는 유추가 어느 정도 가능해진다. 그 아버지에 그 자녀이니 말이다.

자기를 보여주는 얼굴

나는 인물상을 창작하는 과정에서 모티브가 되는 대상의 얼굴에 대해서 깊이 사색할 때가 많은 편이다. 예를 들면 자신을 사르면서 불멸의 세계를 열어 보여준 순교성인이라 하더라도 그 내면은 단순하지 않다. 어느 때는 환한 미소를 지으며 자신의 가족과 함께 한가로운 일상의 기쁨을 누리는 시간이 신선함으로 다가올 때도 있다. 그런가 하면 꽃잎을 어루만지는 실바람에도 사랑하는 님의 음성을 전해 듣는 지혜롭고도 고요한 내면의 눈빛, 절제와 인내로 사무친 얼굴 위로 타고 흐르는 땀방울들…. 억울한 누명 앞에 끝내 터져 나올 듯한 울분과 피눈물을 삼키며 다문 야무진 입, 수많은 얼굴들이 서로 겹쳐진다. 그 대상은 한 사람의 인물로 시작되지만, 사색의 장을 넓혀 가면 갈수록 둘, 셋, 넷 다섯… 신비롭고도 깊은 수많은 얼굴이 드러난다. 하나의 얼굴이 다채로운 신비를 품으며 지고한 모습이 된다.

이 인물상의 상상계는
하느님을 향한 영감에 대한 대답 안에
특수한 힘의 예술성을 모아들인다.

레비나스(Emmanuel Levinas, 1906-1995)에 따르면 타인은 우리에게 얼굴로 나타난다. 타인이 우리에게 얼굴로 나타난다는 것은 숭고하고 각별한 의미가 있다. 얼굴은 사물과 근본적으로 구별되는 특징이 있다. 사물은 전체의 한 부분으로서 전체 속에 한 기능으로 의미가 있지만, 얼굴은 그런 식으로 규정될 수 있는 것이 아니라는 말이다. 얼굴은 서로 바라보고 호소하며 스스로 표현한다. 얼굴은 깊이를 얻으며 열려있음을 통하여 개인적으로 자신을 보여준다. 이렇게 얼굴이 자기 스스로 드러내 보이는 방식을 레비나스는 '계시'라고 말한다. '계시'라는 종교적인 용어를 굳이 사용하고 있는 까닭은 얼굴과의 만남은 매우 절대적인 경험임을 강조하기 위한 것으로 보인다. 따라서 얼굴의 현현(顯現)은 역사, 그리고 사회적이거나 문화적이고 심리적인 지시체계의 범주를 벗어나 고유한 의미를 지닌다는 뜻일 것이다.

〈두상_침묵〉

집을 나온 탕아, 현대미술

뒷산 나뭇가지를 오가며
작은 새 하나, 하나…
날아오르며 서로를 부르는 소리
하나의 합창이 된다.

내가 산책길에서 자주 만나 호사를 누리는 고마운 선물 중 하나
이다. 새 한 마리가 경쾌하게 날아오르며 지저귀는 소리가 이토록
마음을 건드리며 소중하게 느껴지는 까닭은 무엇일까? 그 자그맣고
날렵한 몸짓과 소리 안에 무엇이 자리하고 있어서일까? 그것은 아
마도 멀리 낯선 어떤 것과 연결되어 있을 것으로 여겨지는 특별한
믿음 때문일 것이다. 그뿐 아니라 이 노랫소리를 한층 더 사랑스럽
고 정겹게 만드는 것에는 느리게 흘러가고 있는 이 코로나 팬데믹
상황의 답답하고도 지루한 시간의 흐름이 한몫하고 있는 것으로 느
껴진다.

어떻든 주변을 돌아보면 누구 한 사람 귀하지 않은 사람이 없다. 같이 있어 주어 고맙고, 꿋꿋이 살아주어서 대견하다고 말해주고 싶고, 살포시 안아주고 싶다. 다원화된 이 현대사회를 다시 꼼꼼히 성찰해보고 잘 살아내기를, 삶의 덫에 걸려들지 않도록 우리 자신을 자유롭게 하는 대안을 찾아 주기를 바라는 마음이다. 현대인은 16세기의 한 농부가 평생을 거쳐야 얻을 수 있었던 정보를 단 하루 만에 얻으며 살아가고 있다고 한다. 엄청나게 쏟아지는 정보의 시대, 사회를 범람하는 정보는 과연 우리에게 어떠한 변화를 가져다주는 것일까? 이는 우리에게 구체적 시간과 장소(공간)의 제한에서 벗어나 다양한 것들을 가질 수 있을 것으로 믿게 한다. 시간과 공간에 묶여있는 유한한 인간인 우리가 모든 것을 가질 수 있다는 것은 허상에 불과하다, 우리는 결국 아무것도 가질 수 없다. 또한 개인의 차원에서 '나에게 좋은 것이 좋은 것이다'라는 심미적 사고는 정체불명의 자아를 생성할 수 있다.

나는 순수미술에 관한 꿈을 거의 가져본 일이 없다. 거기에는 여러 가지 이유가 있을 수 있겠으나 우선 가족의 무관심과 반대가 컸고, 나 역시 쉽게 엄두를 내지 못했다. 그러던 내가 미술대학에 입학하게 된 것은 하나의 신비로운 사건이었다. 내 마음의 준비나 장래 꿈같은 것은 차치하고, 소위 고유한 전문 분야인 순수미술을 전공하

기 위해서 반드시 거치게 되는 입시 전문 미술학원을 단 하루도 다녀본 일이 없었다. 그렇다고 따로 공부한 일도 없었거니와, 미술대학 실기시험을 치르기 위해 수험번호가 붙은 이젤 앞에 앉았던 게 내 생에 있어 데생의 첫 경험이었다.

다행히 나는 운이 좋았고, 환영을 받으며 미대 학생이 되었다. 그러나 예상치 못한 길을 준비 없이 맞닥뜨린 내게 상상치 못한 어려움이 기다리고 있었다. 나는 자신이 서툴다는 점을 잘 알고 있었고, 따라서 고민이 많은 학생이 되었다. 어찌 되었든, 자의든 타의든 고민을 끌어안고 산다는 건 내 길을 가는데 그다지 나쁘지 않았다. 특별히, 창작의 세계에 들어선 내게는 긍정적인 요소로 작용했던 것 같다. 낯설고 서툴렀기 때문에 분주히 탐구해야 했고, 습관(기술)에 젖지 않았으므로 새로움을 추구할 수 있었다.

다른 사람들이 보기에 얼마나 한심하고 모자랐겠는가? 나의 처지를 잘 알고 있으므로 스스로 용기를 내야 했고 작업에 몰두해야 했다. 예술의 세계는 참으로 아이러니했다. 내가 처절하고 치열한 고민에 빠져 허우적거릴수록 지도교수님은 칭찬을 아끼지 않았다. 문제는, 이렇게 작업을 굴러가게 하는 동력이 어디서 오는 것인지 도무지 모르겠다는 것이었다. 이 과정은 한 걸음도 물러설 수 없는 처절하고도 고달픈 전쟁터였다. 나는 때때로 그 길을 포기하고 싶은 마음에 움츠러들었고, 좌절과 용기 사이를 반복적으로 오가며 막막

하면서도 이상적인 새로운 길에 들어서고 있었던 것이다. 이렇듯 불안한 출발로부터 시작되어 내딛게 된 순수미술의 세계에서는 바야흐로 20세기 후반의 과학적 성과를 기반으로 하는 새로운 사조들이 어지럽게 일렁이고 있었다.

편향된 질주, 진화된 숭고

20세기에 접어들면서 현대과학의 성과는 예술 분야에서도 큰 변화의 바람을 불러일으켰다. 가장 두드러진 변화는 예술작품의 내적 형식(form)과 구조(structure)에 대한 새로운 인식과 그에 따른 표현일 것이다. 유클리드 기하학과 뉴턴의 역학 등 19세기를 지배하던 결정론적인 고전물리학은 20세기 초에 이르러 상대성과 불확정성 및 확률론을 수용한 상대성이론과 양자역학에 그 자리를 내어주었다. 현상 이면의 비가시적인 역학과 구조를 새롭게 드러낸 이 현대과학은 예술작품의 내적인 형식구조와 그 본질을 탐구하는 형식주의 모더니즘의 과학적 기반을 제공했다. 이러한 형식주의 모더니즘 미학 계보의 선두에 선 로저 프라이(Roger Fry, 1866-1934)의 논구는 '회화작품이란 안료를 사용하여 평편한 표면 위에 물체를 모방하는 예술'이라는 간결한 정의로부터 출발하여, '과학적 사고를 기반으로 하여 과연 미술작품이 가치가 있는가?'에 대한 성찰로 나아간다. 그는 먼저 이데아라는 불변의 진리로부터 두 단계나 멀어진 미술은 가치가 없으므로 진정한 이상 국가에서 예술가를 추방해야 한다는 플라톤의 주장을 새롭게 상기시킨다. 그럼에도 불구하고 지속적으로 회화작품을 고귀한 존재로 여기는 근거로, 시각예술은 인간

본연의 순수한 감성을 표현하고 적어도 그 감성을 다른 예술과 연관 지을 수 있는 어떤 특징이 존재한다는 점에 주목한다.

결국 20세기 전반의 모더니즘 미학 이론에서 미적인 진리는 형식요소들에 의해 창출된다. 따라서 과학적인 엄정함에 근거한 형식주의 미학과 이를 전적으로 따르는 모더니즘 조각에서 인간의 실존적인 표현은 폐쇄된 것으로 보아야 할 것이다. 조각은 공간의 대기에 둘러싸인 하나의 독립적인 구축물이 된 셈이다. 이에 인간에 대한 표현과 기억들은 억류되어 직접적인 표현은 억압되거나 배제된 상태로 남게 되었다.

이제 현대미술은 예술의 자율성(autonomy)이라는 새로운 규범 아래 예술이 종교로부터 분리되는 시기를 맞게 된 것이다. 인간에 관한 관심에서 벗어나 이제 과학적 시선이 우선되어 '미술의 본질'이 무엇인지를 밝히기 위한 탐구로 점철되었다. 특히 20세기의 현대조각에서 존재론적인 고통과 영적인 초월의 문제는 드물고 파편적으로 다루어졌고, 매체의 본질과 물질 자체의 자율성을 강조하는 20세기 전반의 모더니즘 조각은 인격적인 인간의 위상이 사라진 순수형식으로의 환원을 중요시했다. 그러한 모더니즘의 순수와 배제의 논리에 대한 반동으로 등장한 20세기 후반의 포스트모더니즘 조각은 이른바 비속화(abjection)된 신체와 탈승화(desublimation)

의 형식으로 응전했다. 특히 '몸'의 해방과 감정의 직설적인 표현을 특징으로 하는 20세기 후반 조각의 추세는 서구의 로고스 중심주의(logo-centrism)에 대한 비판적 성찰이라는 점에서 중요성을 지닌다. 그러나 '비천한 몸(abject body)'과 승화되지 않은 고통(suffering)의 과도한 표현은 여전히 편향적인 질주를 불러오며 예술의 존재론적 층위에서도 의미 있는 해답을 제시하지 못하고 있다.

한편 포스트모더니즘 계보의 중요한 한 축은 니체가 '신의 죽음'을 선언한 것으로부터 출발한다. 신의 죽음은 초월에 대한 질문들을 배제하는 것이 아니라, 오히려 그 자리에 그들의 절박함과 궁극적인 잔인성을 강조한다. 신의 죽음으로 인해 '신성' 개념은 폭력, 의미의 한계성으로 대체되었다. 따라서 예술은 또 다른 세계를 창조한다. 부알로(Boileau)의 숭고 개념에 따르면 숭고란 "대중을 기쁘게 해주는 것이 아니라 그들을 놀라게 하는 것"이다. 이제 인간의 공포가 숭고(崇高, sublime)가 된 것이다. 이렇게 진화된 숭고는 섬세한 사유에 의한 개념은 포기한 채 편향된 질주를 계속하며 불완전함과 경멸, 미적 취향의 왜곡은 물론 추함의 충격 효과까지 발생시킬 수 있게 된 것이다.

〈왜?〉, Collage on Cotton paper, 2022. (신디 셔먼 #250의 패러디)

　예컨대 신디 셔먼(Cindy Sherman)의 작품 〈Untitled #250〉(1992)
은 공포스러운 마술로 뒤덮인 상태임에도 불구하고 어둡고 비이성
적이고 끔찍한 극점을 비켜서 끊임없이 경계선에 머문다. 반면 조엘
피터 위트킨(Joel Peter Witikin)의 작품 〈Kiss〉(1982)는 금기시되어온
남자 시신 두 구의 머리를 모아놓고 도착적인 욕망을 부여하고 흉
포하고 기괴스러움의 극점에 진입한다. 이러한 애브젝시옹[1]에는 자

1 '애브젝시옹(abjection)'은 라틴어의 'abjectio'에서 유래한 말로, 공간적 간격 · 분리 · 제거를
　의미하는 접두사 'ab'와 내던져버리는 행위를 나타내는 'jectio'로 이루어진다.

신을 위협하는 고통에 대항하는 존재의 격렬하고도 애절한 반항이 들어있다. 이는 마치 집을 나온 탕아처럼 문젯거리인 인간을 적나라하게 드러내 보여주고 있다. 언제나 외길에 선 인간의 예감은 어긋나고 이미 돌이킬 수 없이 극단으로 치닫고 난 후에야 자신의 무능을 깨닫게 된다.

성서에서 고통의 가장 복잡한 매듭인 죄(罪, Sin)는 정확히 신체라는 문제의 주변에 똬리를 틀고 있다. "이제 내가 육체 가운데 사는 것은 나를 사랑하사, 나를 위하여 자기의 몸을 바치신 하느님의 아들을 믿는 믿음 안에서 사는 것이라"라고 한 사도 바오로의 고백은 신체의 이질성 안에서 이해된다. 그중 하나는 히브리어의 육신(basar)과 가까운 것으로 법칙의 엄격함에 대항하는 탐욕스러운 '충동의 육체'이다. 다른 하나는 '가라앉은 육체'로서 영적으로 공기 같은 육체인데, 성스러운 말씀 속에서 아름다움과 사랑이 되기 위해 완전히 역전된 육체이다. 그러나 이 두 육체는 결코 분리될 수 없다. 크리스테바는 후자의 승화된 육체는 전자 없이는 존재할 수 없으며, 같은 체제의 안과 밖처럼 도착성과 아름다움을 하나의 본질로 합친 그리스도교의 천재성 가운데 하나인 것으로 보았다.

종교와 예술은 한 뿌리에서 돋아난 두 개의 문화 현상이다. 종교는 덧없는 인생에 영원한 세계를 열어주는 것이라면, 예술은 초월적

인 아름다움을 형상화함으로써 질료를 통해 새로운 세계를 구현해 내는 창조적 작업이다. 이 얼마나 이상적인 조합인가? 이른바 르네상스라는 개념에는 오늘날까지도 반종교적이라는 말이 붙어 다닌다. 그러나 실제로 르네상스는 반교권주의적, 반스콜라적, 반금욕주의적이긴 했지만 그렇다고 결코 종교 자체에 회의적이거나 반신앙적인 것은 아니었다. 예술은 신앙을 위한 목적에 이용될 수도 있고 학문과 함께 공동의 문제를 해결할 수도 있다. 어떠한 비예술적 목적을 완수해 낸다고 하더라도 예술은 여전히 그 자체가 하나의 독립된 고유의 대상으로 존재하는 것이다. 이것은 대단히 중요한 문제로서 헷갈리지 않도록 주의 깊게 주목해야 할 대목이다.

르네상스 전성기는 미켈란젤로(Michelangelo Buonarroti)라는 인물로 대변된다. 그는 자신의 자발적 선택으로 작업했다. 그가 새롭게 발견한 것은 '위대한 숭고'를 인식한 예술의 발견이라고 볼 수 있다. 미켈란젤로가 프랑수아 드 올랑드에게 "당신 나라에선 오직 눈속임만을 위해 그림을 그리고 있소!"라고 지적한 말은 '위대한 예술'과 아름다움의 상관관계에 대하여 말하고 있는 것으로 보인다. 그 당시의 프랑스인들은 자신의 마음에 드는 것을 '아름답다'라고 말하고 그렇게 여겼기 때문이다. 당시의 미켈란젤로는 자신의 신념에 의한 새로운 세계를 열어갔다. 그는 여섯 살 되던 해에 모친이 세상을 떠났고,

어느 석공의 아내(유모, 乳母)에게 맡겨져서 어린 시절을 보냈다. 그는 스스로 예술가의 울타리인 고독에 머물렀으며, 열정적으로 작업했다. 병치레하면서도 식사를 거르면서까지 작업을 멈추지 않았다. 세상을 떠날 때까지 〈론다니니의 피에타〉를 제작하고 있었고, 말년에는 여러 차례 병상에서 일어나 작업을 하기 위해 비를 맞으며 성 베드로 성당으로 달려가나 하인의 등에 업혀 다시 돌아오는 일도 잦았다고 전해진다. 끊임없이 '위대한 숭고'에 몰입하는 삶으로 온갖 유혹을 뛰어넘어 온몸을 던져 불멸의 양식을 창조해 낸 것이다.

이제 작금의 상황을 돌아볼 때가 되었다는 생각이 든다. 가벼움과 깊이 사이에 존재하는 예상 밖의 미스터리는 인간의 존재와 인간의 삶을 관통하는 중요한 요소이다. 이제 순수미술은 앞만 보고 달려온 편향적인 질주를 멈추고 침묵하는 법을 배워야 하는지도 모른다. 훼손되지 않은 유일한 영역, 우리의 '영혼'에 대해서도 같이 이야기할 수 있어야 한다. 예술로서 새롭게 공명하는 더 나은 것을 위한 사유들 말이다. 어느 시대에나 고전은 새로운 창작의 근본 바탕이 된다. 나는 이전에 없던 '새로운 고전의 탄생'을 기대한다. 인간은 숭고한 존재로서 눈앞에 보이지는 않지만 꿈에도 그리는 임을 마음 안에 간직하고 살아간다. 내 안의 아름다운 임과의 다정한 관계를 회복하는 길은 의외로 간단하다. 자신을 잘 들여다보면 그 안에 길이 있다.

IV

정적의 울림

텅 빈 채로 방울방울은 생기 가득 자연의 흐름에 따라 흐르고 있다.

저 빈 곳, 아무도 없는 빈 방이 생기 가득 밝고 밝다.

소박한 기쁨도, 충만한 에움도, 적막하고 빈 곳에 머무는 것 같다.

〈작업노트〉, 2009

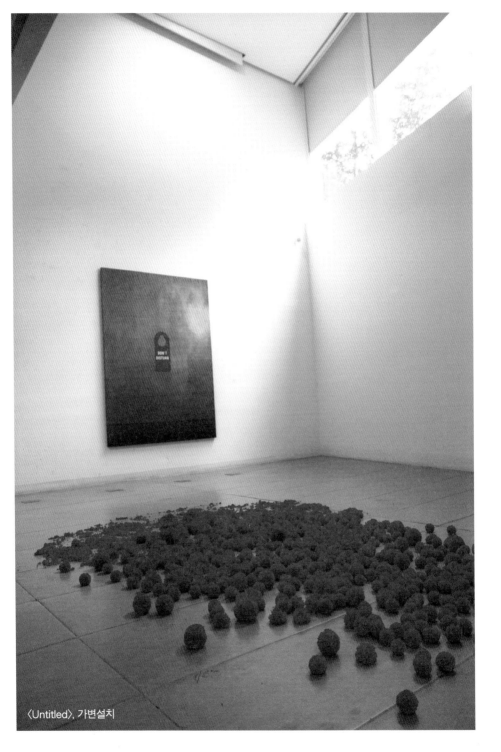

⟨Untitled⟩, 가변설치

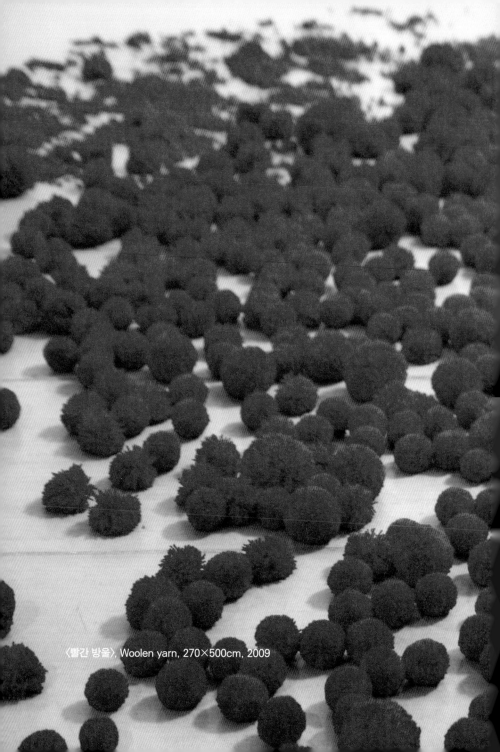

〈빨간 방울〉, Woolen yarn, 270×500cm, 2009

보이는 것, 보이지 않는 것

"사랑하는 사람들뿐만 아니라, 자기 자신과도 잘 소통하려면
가끔은 관계로부터 떨어져 나와야 한다."

어릴 적 나는 부모님 곁을 멀리 떠나고 싶을 때가 있었다. 보다
많은 것을 보고 배우고 싶어서였을 것이다. 좁은 공간에서 내가 누
구인지도 모르고 사는 것에 대한 궁금증과 부모님의 지나친 보호를
억압으로 느꼈을지도 모르겠다. 어른이 되어가면서 나는 바람과 바
다와 그리고 하늘…, 수많은 사람을 만날 수 있는 널따란 바깥세상
을 경험해 보는 것, 그것만이 만병통치약처럼 느껴졌다. 그것은 어
찌 보면 집 나간 탕아가 되고 싶어 하는 DNA가 내 안에 새겨져 있
기 때문인지도 모를 일이다. '세상에 대해 무조건 복종하지 말고 저
항하자. 모든 것을 아낌없이 흥청망청 탕진하자. 그러면 뭔가 드라
마틱하고 재미있는 일들이 일어날 거야.' 홀가분한 자유에 대한 호
기심 어린 반항도 머리를 스치며 지나갔다. 그러나 다른 한편 내 마

음 깊은 곳에는 설렘이나 흥분보다는 자신에 대한 절제와 무탈하고 안정되고 평화롭기를 바라는 마음이 자리하고 있음을 느꼈다. 불교의 화엄경과 가톨릭의 신약성경에는 '탕자'에 관한 서로 유사한 이야기가 담겨있다. 법화경의 신해품(信解品)이라는 장에 나오는 장자궁자(長者窮子)의 이야기는 인도적인 화려한 문학적 색채가 다소 장황하고 중복적이지만 간략히 추리보면 다음과 같다.

한 어리석은 아들이 어떤 사람에게 속아 아버지를 버리고 사라져 버렸다. 그러나 아버지는 사랑하는 아들을 찾기 위해 여기저기 떠돌아다니다가 근심에 싸인 나머지 큰 도읍지에 거처를 정해 놓고 언제 돌아올지 모르는 아들을 노심초사 기다리고 있었다. 부자였던 아버지는 그곳에 호화로운 저택을 지어 정착하였고 엄청난 부와 노예를 가지고 있었다. 왕의 보살핌을 한몸에 받으면서 존경의 대상이 되었다. 그러나 가출한 아들을 하루도 잊지 못한 채 호화로운 생활을 하면서도 밤낮 슬픔에 잠겨 있었다. 어리석은 아들이 가출한 지 50년이라는 세월이 지났다.

그러던 어느 날 가출한 아들이 초라한 모습으로 아버지의 집에 나타났다. 아버지의 집 대문은 화려하게 장식되어 있었고 땅바닥 가득히 꽃잎이 뿌려져 있었다. 승려와 귀족, 수많은 상인에 둘러싸여 금은보석으로 장식된 화려한 의자에 앉아서 커다란 부채로 부채질

을 받으며 황금을 거래하는 아버지 장자(長者)의 모습을 아득히 볼 수 있었다. 아들은 '이거 큰일 났다. 이 사람은 왕이나 장관이 틀림없어. 여기서 내가 할 수 있는 일 따위는 없을 거야. 차라리, 빈민가로 가는 게 낫겠어. 이런 곳에 기웃거리다간 잡혀 강제노동 당할 수도 있지. 그렇지 않으면 또 다른 재앙이 찾아올 게 틀림없어'라고 생각하고 도망치려 했다. 아버지는 곧 아들을 알아보았고 기뻐했다. 너무나 기뻐서 어찌할 바를 모를 정도였으며, 참으로 신비롭고 불가사의한 일이라고 여겼다.

'나의 막대한 황금, 보배, 금화를 상속받을 자가 돌아왔다! 나는 몇 번이나 이 아들을 생각해 왔던가! 아들이 스스로 이곳에 오지 않았는가? 게다가 나는 노인이 되었다.' 집 나간 아들에 대한 애정으로 오랫동안 괴로워했던 아버지는 즉시 심부름꾼을 보내 아들을 데려오라고 명령했다.

그리고 아들을 불러 놓고 아버지는 말했다. "네가 이 재산을 모두 받아 줬으면 좋겠다. 나는 이 재산의 소유주이지만, 이제부터는 네가 이 재산의 소유주란다." 그런데 스스로 하인에 불과하다고 생각하는 아들은 그런 재산을 받고도 그것에 전혀 관심을 두지 않았다. 단 한 푼도 자기 것으로 생각하지 않았고, 여전히 자신을 가난한 사람으로 여기고 초가집에서 살았다. 실감이 나지 않은 터였다. 이처럼 겸허한 아들을 본 아버지는 마침내 죽음이 가까워졌음을 알고

왕과 대신, 마을 사람들을 앞에 두고 말한다. "진실로 이 아이는 내 친자식이고 나는 이 아이의 아버지입니다. 따라서 내 재산 전부를 이 아들에게 맡기겠습니다"라고 선언했다.

　이 장자궁자에 대한 비유는 다음과 같이 연결되어 있다. 부처의 자비 또한 이 아버지와 같다. 즉 여래 또는 부처님의 귀한 가르침을 통해서 인간을 성숙하게 만드는 것이 부처님의 자비라는 것이다.

　인도의 시인 까비르의 시에 이런 구절이 있다.

"꽃을 보러 정원으로 가지 마라,
그대 몸 안에 꽃이 만발한 정원이 있다."

　다음의 비유는 성경의 루카 복음서의 '돌아온 탕자' 이야기이다. 어떤 사람에게 아들이 둘 있었다. 작은아들은 아버지에게 '아버지, 제가 받기로 되어 있는 유산을 미리 나누어 주십시오. 지금 필요합니다'라고 청했고 그래서 아버지는 재산을 두 아들에게 나눠주었다. 며칠 지나지 않아 작은아들은 유산을 현금화해서 길을 떠났고, 그곳에서 온갖 방탕한 생활을 즐기다 재산을 탕진하고 말았다. 모든 재산을 다 써버렸을 때, 마침 그 지방에 심한 기근까지 들어 그는 먹고 살기도 어렵게 되고 말았다. 그래서 그곳에서 만난 사람에게 몸을

의탁했는데, 그 사람은 그를 밭에 보내 돼지를 돌보게 했다. 그는 배가 고파 돼지가 먹는 메뚜기 콩을 먹어서라도 배를 채우고 싶었지만 주는 사람은 아무도 없었다. 이윽고 그는 정신을 차리고 '내 아버지 집에는 하인들도 먹을 것이 남아도는데 나는 여기서 굶어 죽게 되었구나! 여길 떠나 아버지한테 가서, 아버지, 저는 하늘과 아버지께 죄를 지었습니다. 저는 아버지의 아들이라고 불릴 자격이 없습니다. 저를 아버지의 품팔이꾼 가운데 하나로 삼아달라고 용서를 구하자'라고 다짐했다.

그는 일어나 아버지에게로 갔다. 그가 멀리 떨어져 있었음에도 아버지가 그를 보고 달려와 아들의 목을 껴안고 입을 맞추었다. 아들이 아버지에게 말했다. "아버지, 제가 하늘과 아버지께 죄를 지었습니다. 저는 아버지의 아들이라고 불릴 자격이 없습니다." 그러나 아버지는 종들에게 일렀다. "어서 가장 좋은 옷을 가져다 입히고 손에 반지를 끼우고 발에 신발을 신겨 주어라. 그리고 살찐 송아지를 잡아라. 먹고 즐기자. 나의 아들은 죽었다가 다시 살아났고 내가 잃었다가 도로 찾았다." 그리하여 그들은 즐거운 잔치를 벌이기 시작했다.

그때 큰아들은 들에 나가 있었다. 그가 집에 가까이 이르러 노래하며 춤추는 소리를 들었다. 그래서 하인 하나를 불러 무슨 일이냐고 묻자, 하인이 그에게 말했다. "아우님이 돌아오셨습니다. 아우님

이 몸 성히 돌아왔다고 기뻐하시며 아버님이 살찐 송아지를 잡으셨습니다." 큰아들은 화가 나서 들어가려고도 하지 않았다. 아버지가 나와 타이르자, 그가 아버지에게 대답했다. "아버지 보십시오, 저는 여러 해 동안 종처럼 아버지를 섬기며 아버지의 명을 한 번도 어기지 않았습니다. 이러한 저에게 아버지는 친구들과 즐기라며 염소 한 마리 주신 적이 없었습니다. 그런데 창녀들과 어울려 아버지의 재산을 들어먹은 저 아들이 돌아오니 살찐 송아지를 잡아 주시는군요!" 그러자 아버지가 그에게 일렀다. "애야, 너는 늘 나와 함께 있고 내 것이 다 네 것이다. 너의 저 아우는 죽었다가 다시 살아났고 내가 잃었다가 되찾았다. 그러니 즐기고 기뻐해야 한다(루카 15.11~32)."

'장자궁자'와 '돌아온 탕자'의 비유는 그 취지가 일치한다. 이 두 이야기는 방황하고 곤궁한 방탕아가 그 주역이다. 아버지는 그 아들의 행적을 굳이 책망하지 않고 큰 사랑으로 다시 슬하로 받아들인다.

나는 이 이야기를 접할 때마다 인생을 살아가는 나와 우리 모두는 운명적으로 '탕아이다'라는 생각을 지울 수가 없다. 더러는 상속자 큰아들이기도 할 것이다. 항의하는 큰아들의 말은 다 맞는 말이다. 사실, 말을 못 해서 그렇지 살찐 송아지는 큰아들보다 더 열 받

〈사랑은 어디로 가는지 묻지 않는다〉, Bronze,
22×20×45cm

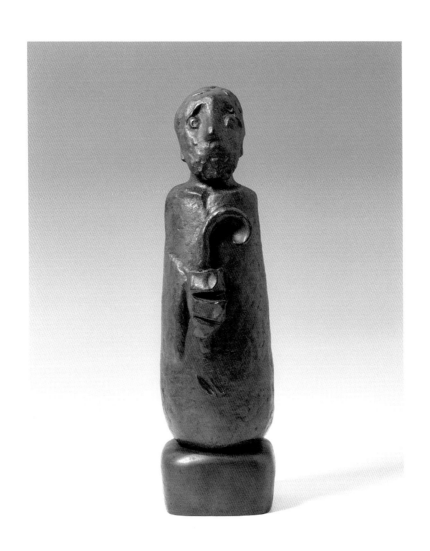

〈사랑은 어디로 가는지 묻지 않는다〉, Bronze, 15×15×45cm

을 일이다.

　용기가 없어 실제로 집을 나가지 않았을지 몰라도 나는 보이지 않는 문을 통해서 수도 없이 집을 나갔다. 내 마음대로 일이 잘되지 않을 때마다 반항의 문을 여닫고 들락거렸다. 집 나간 숫자를 어찌 헤아릴 수 있을까? 그래도 그것을 셈하지 않고, 이른 아침부터 따뜻한 군불을 넣어 두고 기다리시는 아버지와 내가 거처할 집이 있고, 무엇보다 새롭게 시작할 수 있는 젊음이 있어서 참으로 다행이다. 하염없이 우리를 기다리시는 부자 아버지 말이다. 우리 인간이 뭐길래 이리도 귀하게 여기시는 것일까?

그리운 장익 주교님

"느린 사람은 부드럽고
부드러운 사람은 빠르다."

한 조사에 따르면 현대인들의 고민 중 하나는 자신의 마음을 열어놓고 제대로 상의할 만한 사람이 없다는 것이라고 한다. 자신만의 비좁은 골방 안에서 모두가 바쁘게 살아가고 있기 때문일 것이다. 사실 그러고 보면 나도 마찬가지이다. 감옥과 다르지 않은 치료 생활을 하고 있을 때, 춘천에 계시는 장익 주교님께서 나를 찾으셨다. 물론 일(작품)을 부탁하기 위해서였다. 나는 '겟세마니 피정의 집'에서 그 어른을 처음 뵈었다. 한적한 벤치에서 나지막이 담소를 나누었던 그분을 나는 '살아계신 그리스도'였다고 말하는 데 주저하지 않는다.

다정한 이 고위 성직자는 불과 얼마 전 우리 곁을 훌쩍 떠나 귀

천하셨는데, 이분에 대한 귀한 만남을 통해 느낀 것과 배운 것들을 나 홀로 간직한다는 게 참으로 아까운 일이라고 생각되어 이 작은 지면을 빌려 간략하게나마 함께 나누고자 한다. 내가 적은 글 속에 혹시라도 한편으로 치우쳐 그분의 소망에 다소 어긋나는 표현이 있다면 그건 전적으로 내 무지의 결과다. 내가 기대하고 믿는 것은 내 부족한 표현과 무관하게 주교님의 단순한 말씀에 담긴 깊은 뜻과 그 너머의 세계를 바라볼 줄 아는 독자의 드높은 혜안이다.

2012년 가을, 주교님이 공식적인 일로 나를 만나기를 청하신 장소는 강원도 인제의 겟세마니 피정의 집이었다. 항상 수행하는 성직자들이 주변에 함께 있었는데 그날은 그분들을 남겨두고 함께 걷기를 청하셨다. 아기자기하게 가꾸어진 텃밭형 정원을 지나 아늑하고 아름다운 뜰 벤치에 앉았다. 밭고랑 사이사이 생기 가득한 작은 들꽃들이 가을의 눈 부신 햇살을 받으며 예쁘게 옹기종기 흔들리고 있었다. 주교님은 특유의 여유롭고 애정 어린 시선으로 주변을 돌아보시다, 장동호 선생의 작품 앞에서 "장동호는 너무 일찍 갔어…" 하시며 아쉬움을 드러내셨다. 그리고 나를 마치 오랜 벗처럼 편안하게 대해 주셨다. 손에는 《기나긴 여울》이라는 책을 들고 계셨는데, 마침내 그 책을 내게 한 장 한 장 펼쳐 보이시다가 이 책을 지으신 분이 바로 이곳에 맨 처음 처소를 마련하신 '조 필립보 신부님'이라고 말

씀하시며 장소와 신부님을 함께 소개해주셨다. 그러시고는 그 책과 관련한 내용(전쟁 포로 수기)에 대해 말씀을 이어가셨다.

"이 신부님은 참 신비로운 사람이야. 여기 책 내용을 읽어보면 그 긴 세월을 터무니없이 오해받고 기관에 끌려가서 고문당하고 매 맞고 갇히고…, 수많은 고초와 굴욕을 당했음에도 아무리 살펴봐도 자신을 모질게 대한 그들을 미워하는 마음이 전혀 없어. 참 신기한 일이지…?"

말씀하시면서 나를 바라보셨다. 나는 이야기를 들으면서 생각했다. 어느 마음 착한 외국 신부님이 계셨고, 강원도 산골을 애착하셔서 홀로 무지한 관료들과 맞서서 고초를 겪으셨던 옛이야기를 들려주고 계시는구나…, 생각하며 강 건너 불 보듯 편안하게 듣고 앉아 있었다. 그러는 나를 다시 바라보시면서 앞서 하셨던 그 이야기를 그대로 한 번 더 차분하고 진지하게 반복하셨다. 그때의 내 상태는 중병으로 치료 중이기도 했거니와 무엇보다도 세상과 관련된 일이나 이야기와는 일정한 거리를 유지하고 싶었고, 오만가지로 뒤엉킨 사회를 뒤로하고 멀리 유배지에 머물고 있던 상태였다. 나는 담담하게 흘려들으면서 나름대로 평정심을 유지하고 있었다. 별 반응이 없는 내가 답답하셨는지 잠시 말씀이 없으시다가 또다시 나를 바라보시며 세 번째 같은 내용을 그대로 또박또박 분명하게 말씀하고 계

셨다.

"자신을 모질게 대한 그들을 미워하는 마음이 전혀 없어. 참 신기한 일이지…?"

그때야 비로소, 뭔가 내게 전해줄 뜻이 있어 하시는 말씀이리라는 느낌이 왔다.

'모질게 대하는 그들을 미워하는 마음이…, 아. 지금 여기 제게 하시는 말씀이신가요?'

나의 속사람이 대답하며 입을 열었다.

그때 이르러서야 마치 마법에 걸려 얼음덩어리로 변해버린 사람처럼 굳어있던 나의 감각이 스르르 마법에서 풀려나는 것처럼 그분의 말씀이 들리기 시작했다.

"만약, 네가 터무니없는 오해를 받고 온갖 괴롭힘을 당한다고 해서 그 상대를 같이 미워한다면 너는 곤경 속에서 정녕 목숨을 잃고야 말 것이다."

달리 간단하게 말하자면

"같이 미워한다면 너는 죽는다!"

그 말씀을 그렇게 느리고 부드럽게, 은유적 어법으로 한가롭게 말씀하고 계시는 것이었다. 나는 그 순간 비참한 나의 처지를 어떻게 아시고…, 진정 위로하시며 사랑의 온기로 보듬어 주시는 그리스도의 모습을 보았다. 내 허약함을 너무나 잘 알고 계시는 분! 이유

없이 수난당하신 바로 그분이 호주머니에서 불쑥 꺼내어 내민 지극한 사랑의 온기는 내게 게으른 본성을 내던지고 열린 믿음의 새로운 관점으로 삶의 현장, 인생 여정을 바라보게 하셨다. 아, 낯선 초막에서의 하룻밤과 같은 지금 여기 이 인생 여정…, 모든 것은 지나가고 있다.

나는 지금도 그날 그 벤치에 앉아 맑은 가을하늘 아래 고운 햇살을 받으며 한가하게 나누었던 그 담담한 대화를 떠올리면 나도 모르는 사이에 눈가에 이슬이 맺힌다. 이러한 당부가 어찌 이 한 사람에게만 해당하는 것이겠는가? 이 지상에서 오해받고 괴롭힘을 당하면서도 말 못 하는 빈자, 죽음의 조롱을 받으며 무너진 건강 앞에서 당황하는 환자, 쫓기듯 살아가는 고독하고 목마른 현대인들에게 조용히 다가와 친히 친구가 되어 말씀하고 계시는 분, 내 앞에 펼쳐진 회의적인 병원치료 생활은 뜻밖에도 내가 스스로를 위해 미처 청하지 못했던 정화의 시간을 온전히 가져다주었다. 나는 그간 나 자신의 틀, 우울과 답답함에 포박되어 있던 '묶은 사람'을 내려놓아야 하는 과제를 안고 있음을 알았다. 다음은 십자가의 성 요한이 스페인 베아스 가르멜 수녀들에게 가르쳤던 '경계(Cautela)의 가르침'이다.

"우리 영혼의 적인 세속과 악마와 육의 해를 입지 않도록 조심해야 한다. 세속은 그중 수월한 편이고, 악마는 알아채기 힘든 원수이며, 육은 셋 중에서 가장 억센 적인 만큼 그의 공격은 '묵은 사람'이 살아 있는 한 물러나지 않는다."

"이것이 네 점수다"

세월은 흘러 2013년 8월, 한여름날 딸 헬렌과 춘천을 거쳐 '겟세마니 피정의 집'에 다녀왔다. 그곳은 장익 주교님께서 애정을 가지시고 가꾸어 오신 기도의 집이다. 부족한 내게 작품의뢰를 하셔서 내가 작업한 그리스도의 십자가의 길 14처 작품이 설치되어 소장된 피정의 집이다. 오전에 춘천의 주교님댁에서 담소를 나누다 점심을 함께하기 위해 '시루'라는 소박한 음식점에 들렀다. 이곳은 김유정 문학관 숲길을 지나 자리한 작은 음식점으로 외관은 음식점이라기보다는 옛 가정집의 모습을 그대로 유지하고 있었다. 텃밭에 채소를 심어 기른 식재료로 상을 차려내는 다정한 이 집 주인 부부의 미소가 반갑고 정겨워서 간혹 들르는 곳이다. 이날의 담소는 주로 장익 주교님의 어린 시절 이야기였다. 나는 서울 명륜동의 '장면 가옥'[2]의 물리적 공간뿐만 아니라 그 단아하고도 독특한 구조의 집 안

2 서울 명륜동 장면 가옥.
대한민국 제1공화국 국무총리와 부통령, 내각책임제인 제2공화국 국무총리를 지낸 운석雲石 장면(張勉, 1899-1966) 박사의 사택으로 1937년 건립하여 서거할 때까지 30년 남짓 거주했던 근·현대 정치사의 중요한 장소이다. 1962년 이 집에서 선종하기까지 장면 선생과 부인 김옥윤 여사가 일곱 남매를 키우며 실로 파란만장한 생을 보냈다. 장면의 처남인 건축가 김정희

에서 우리나라 격동기의 주역이신 부친을 중심으로 한 가정교육, 삶의 철학 등이 궁금했었다. 그 추억들을 들려주실 수 있는지 조심스럽게 여쭤보았다. 잘 가꾸어진 가정은 미리 맛보는 천국이라고 하지 않았던가. 충분히 천국 생활을 누리셨으리라 믿어져서 더 궁금해졌다. 특별히 이날 자리를 같이한 젊은 친구(딸)도 있어서 좋은 배움의 시간이 될 것 같아 기뻤다. 주교님께서는 기꺼이 옛 추억을 즐겁게 풀어놓으셨다. 이 기품 가득한 어른은 곧장 개구쟁이 어린아이로 돌아가셨다. 주로 당시 총리이셨던 부친 장면 박사와 지금은 수녀님이 되신 화가 누님, 그리고 형님들에 관한 이야기로 시간 가는 줄 모르고 추억을 나누었다.

아침 시간은 언제나 분주하고 바빴다. 누나는 동생들의 점심 도시락을 챙기다가 부엌에서 도시락통을 찾지 못해 애타게 찾았는데, 초등학생이었던 개구쟁이 장익은 밥풀이 말라붙은 도시락통을 아침에야 가방에서 꺼내 누나에게 내밀었던 말라붙은 도시락통 사건. 집안에 대학생이 서너 명이 되자, 등록금을 감당하기 어려웠던 부친

가 설계하여 지은 집으로 안채를 비롯한 사랑채, 경호원실, 수행원실이 원형대로 남아있으며, 한식, 일식, 서양식의 건축 양식이 혼합되어있는 독특한 양식의 가옥이다. 국가등록문화재 제357호로 지정되었다.

께서 어느 날 가족회의를 하자고 제안하셨다. 자녀들을 동그랗게 모아 앉히시고는 말씀하셨다.

"너희들이 내 월급이 시원찮은 것 다 알지야? 그러니 너희들이 알아서 해라. 자, 알겠지야."

회의 끝! 그렇게 간단명료하게 회의를 마치셨던 부친.

"그래서 다들 난리가 났지. 한 형은 군대를 자원해 가고, 또 아르바이트 자리를 찾아 이리 뛰고 저리 뛰고… 하하…."

부모님께서 학교에 단 한 번도 나타나지 않으셨던 이야기. 그리고 부친의 청빈함과 사려 깊은 자녀 사랑 이야기가 이어졌다.

장익 어린이 초등학교 시절, 한번은 성적을 평균 69점밖에 못 받았는데, 학교에서 부모님 사인을 받아 오라는 거야, 큰일 났지…. 어떻게 성적표에 사인을 받아야 하나 고민하면서 아버지 일과를 유심히 관찰하다가 머리를 써서 부친께서 출근을 위해 신발을 신으시는 순간을 포착해 성적표를 불쑥 내미셨다고. 다급히 내민 아들의 성적표를 훑어보신 아버지의 반응은 의외로 놀라우셨던 것 같았다. 성적표를 보신 후 빙긋 웃으시더니,

"이것이 네 점수다. 이것이 바로 네 점수야. 알았지야~"

하시며 다시 빙긋 미소 지으시며 아들을 애정 어린 시선으로 바라보시던 분…. "빙긋 웃으시더니…"라고 하실 땐 아버지의 미소가 그리우신 듯 여운을 보이셨다.

나는 이 이야기를 들으면서 푸른 초원을 서성이기라도 하는 듯, 마음이 평화롭고 넉넉해졌다. 자녀교육의 목표가 결국 스스로 자립하게 하는 것이 아닌가. 얽매이지 않는 자유로움이란 얼마나 사람을 행복하게 하는가? 새삼 사람과 사람의 사이의 거리에 대해서 생각하게 했다. '아름다운 거리'라는 것은 참으로 위대한 의미를 갖고 있다. 자녀와 아버지의 아름답고 존엄한 거리. 각자 제자리를 지키는 일. 온갖 욕망과 자기 자신에 대한 집착으로부터 해방되었을 때 모두 하나 될 수가 있을 것이다. 그분이 평생 모두 하나 되기를 원하셨던 것처럼 말이다.

장익 주교님께서는 그리스도의 사절로서 이 세상의 화해를 위하여 투신하셨다가 이제는 평생 그리시던 천상에서 '착하고 신실한 종아, 이제 나와 함께 기쁨을 나누자' 하시는 주님과 함께 은총을 누리실 것이다.

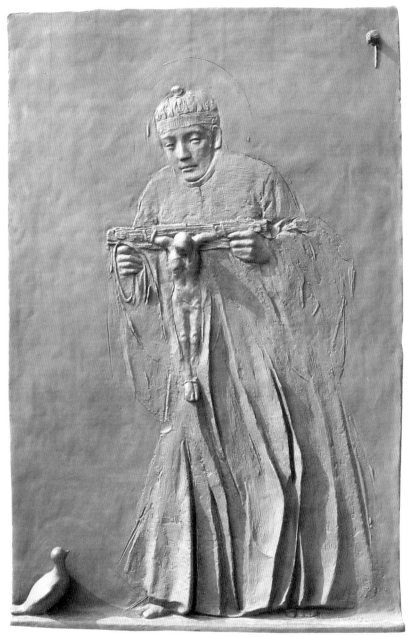

〈성 김대건 신부〉, 가톨릭대학교 150주년 기념작품, 2005

풍랑이 일 때

"인류의 모든 문제는 홀로 방안에 조용히 앉아 있지
못하는 무능함에서 유래한다."
_파스칼

고요함 안에 머물러야 현재에 집중할 수 있다. 그제야 비로소 내
면의 소리를 들을 수 있기 때문이다. 어느 날 나는 매우 중요한 회의
에 참석하기 위해 집을 나섰다. 웬지 이 일을 방해하는 무엇인가가
나를 힘들게 할 것 같다는 예감이 들었다. 나는 우선 안전해야 한다
고 여겨져서 정확하게 몸의 중심을 잡고 운전대를 움켜잡았다. 그리
고 기도해야 한다는 생각이 들어 가지런한 마음으로 주님께 오늘도
같이해 주시기를 청했다. 운전습관이 곱다고 할 수 없는 나지만 이
날만은 달랐다. 정확하게 차선을 지키고 적정한 속도로 반듯이 달렸
다. 마치 전쟁터에 나가는 병사의 마음으로 운전에 집중했다. 이윽
고 목적지가 가깝게 눈에 들어오기 시작했다. 길에는 차가 많이 붐

비지 않았고 적막감마저 들 정도로 모든 것이 고요하고 순조로웠다. 그러던 찰나, 갑자기 오른쪽에서 내 애마를 뜨드르르~~~~ 륵륵륵 륵륵! 어이쿠~~ 이런! 옆에서 달리던 승용차가 밀고 들어와 내 애마를 뒤에서부터 앞까지 심하게 뭉개면서 한강 변 쪽으로 밀쳐놓았다.

나는 보통 때보다 훨씬 더 차분해졌다. 그대로 차를 세우고 상대 운전자에게 어디 다친 곳은 없냐고 물었다. 대략 50대 중반 정도의 이 남성은 횡설수설하면서 자신이 사고를 냈는지조차도 잘 모르는 듯했다. 이 운전자는 내게 운전 중 점퍼을 벗었노라고 말하면서 조수석의 두꺼운 옷을 가리켰다. 한 손으로 핸들을 감아 돌리면서 재빨리 옷을 벗어젖힌 것이다. 두꺼운 점퍼가 한순간 시야를 가린 것 같았다. 비좁은 공간에서 입고 있던 겉옷을 무리하게 벗으면서 문제를 일으킨 것이다. 때는 늦은 봄이었고 그 날따라 햇볕이 무척 따갑게 느껴지는 시간이었다. 일교차가 심했던 초여름 날씨였다. 이른 아침에 집을 나설 때는 두꺼운 옷을 입고 나왔다가 쏟아지는 햇살로 차가 달구어져서 내부 온도를 견디기 힘들었던 모양이었다.

나는 뭉개진 내 애마를 보는 순간 가슴이 요동쳤지만, 침착하라, 침착하라… 스스로를 다독이고 또 다독였다. 적당히 현장 촬영을 마치고 난 후, 사고 운전자와 오후에 연락하기로 하고 일단 회의시간

에 늦지 않도록 서둘렀다. 더 놀라운 것은 이 지경이 된 차가 움직인다는 사실이었다. 나는 아무 일도 없었다는 듯이 가던 길을 차분히 계속 갔다. 회의 장소에 도착하니 난제들이 기다리고 있었다. 각기 다른 분야 전문가들의 현장 설명도 듣고, 평소엔 만날 수 없을 것 같은 사람들과 긴 회의를 거치면서 오래 고민하고 골치를 썩여온 과제들이 단숨에 풀려가고 있었다. 일이 잘 풀릴수록 나로서는 난감했다. 다시 연관되는 다른 곳의 과제도 함께 논의하기로 합의가 되었기 때문이다. 나는 사고가 난 내 차를 사람들이 보지 못하도록 한가한 벽 쪽에 꼭꼭 숨겨 세워놓았는데, 차를 꺼내서 다시 먼 거리를 이동해야 했다. 서울 시내 한복판을 돌면서 오랜 시간 얽힌 그 날의 일들을 모두 풀어냈다. 지금 생각해 보아도 참 신비로운 일이다. 겁 많고 예민한 내가 누구도 눈치채지 못하도록 차분하게 대처한 것 말이다. 큰 사고가 있었다고 소란피우지도 않았고, 그 누구도 내 차의 상태를 발견하지 못했으며, 쉽지 않은 일들마저 무리 없이 처리되었다. 물론 거리의 사람들은 견인되지 않은 이상한 차가 굴러가고 있는 모습을 의아한 눈길로 구경했을 것이다.

아, 그날 어떤 분이 인내심이 부족하고 고집이 센 나를 다독이며 나와 함께했던 것일까? 침착하고 의연하라… 가슴 속 풍랑을 잠재우며 사랑으로 감싸고 계셨을까? 고요하고 차분한 순수의 세계, 머

리와 눈은 맑아지고 마음은 잔잔한 기쁨으로 따뜻했다. 현실적으로
자신의 한계를 극복하고 상황에 지배당하지 않으려면 미리 마음의
준비를 하고 먼저 기도하는 습관을 길러보면 좋으리라 여겨진다. 자
녀가 겸손하게 아버지에게 도와달라고 청하는 태도는 자녀답지 아
니한가!

나의 작업은

작업실에서든 현장에서든

모든 일이 긴장의 연속이다.

끊임없이 좌절시키는

현실과의 대결 속에서

가능한 내적인 고요를 구축하고,

한바탕 치러지는 힘겨운 싸움이다.

고요는 수도자나 현인에게만 허락된 영역이 아닌 것은 분명하
다. 그 길은 고요함과 침착함은 물론 깨달음과 고귀한 숭고로 향하
는 통로이며 누구라도 갈 수 있는 길이다. 또한 새로운 아이디어를
떠오르게 하고 우리의 관점을 날카롭게 다듬어 전후 관계를 명확히
볼 수 있게 한다. 우리가 일상에서 만나게 되는 달갑잖은 낯선 풍랑
을 두려워할 필요는 없다. 이는 가능한 한 빨리 그 원인을 제거하라

는 명령이고 다시는 그런 원인을 만들지 말라는 하나의 경고인 것
이다. 덤으로 저편에는 우리 자신보다 훨씬 더 선한 방향으로 우리
를 이끄는 돌봄의 섭리가 있다.

〈성 정하상 흉상〉, 서소문성지 역사박물관 성정하상기념경당, 2018

〈유소사의 눈물〉

유소사는 조선 후기 여인으로 정약종의 부인이다.
남편이 대역죄인의 누명을 쓰고 이슬로 사라지는
피비린내 나는 수난의 세월을 살았으며 그
녀는 홀로 어린 정하상과 정정혜를 키우며
가족을 사랑과 기도로써 고요히 지켜온 어머니이다.

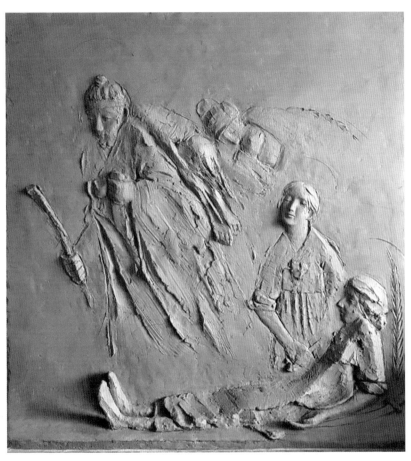

〈성 정하상 가족상〉, 130×130cm, 서소문성지 역사박물관 성정하상기념경당, 2018

겸손은 능력을 불러온다

"누가 겸손한지를 묻는 것은 분명히 우문(愚問)일 것이다.
그러나 현답을 알려줄 누군가를 향해서 이 우문을 묻고 싶다."

아이들은 모든 것을 자기중심적으로 보고 느낀다. 이기적이고 참을성이 없으며 단순하다. 하지만 어른이 되어 가면서 차츰 자기만이 아니라 다른 사람들도 배려할 줄 알게 되고, 자기만의 폐쇄적 울타리를 넘어서 이웃에게 개방적인 태도를 갖게 된다. 결국 인생 여정을 통해서 모든 사람을 '확장된 자신'으로 여기는 법을 배워나가는 것이라고 볼 수 있겠다. 그러나 이를 실제로 배우고 삶의 현장에서 실천하는 일은 얼마나 멀고도 어려운 일인가?

나는 가끔 인간의 재능, 재력 등을 자기 소유라 확실하게 주장할 수 있는가 하고 고민할 때가 있다. 누구도 자신의 것이라 단언할 수 없을 것이다. 열등감이나 우월감으로 대표되는 심리적 정서적 불균

형을 극복하고 균형을 잡는 일, 자기중심에서 타인을 배려하고 사랑할 수 있는 능력, 보이는 세계뿐만 아니라 보이지 않는 세계까지 헤아릴 줄 알게 되는 일은, 꾸준히 공을 들여 훈련해야 한다는 사실은 어느 정도 알 것 같다. 그러나 사실 너무 피상적인 앎이다. 삶의 현장으로부터 얻는 것은 그때그때 우리에게 살아 있는 깨달음을 준다. 다행스럽게도, 현장 소식을 통해 이를 구체적으로 내게 일깨워준 사람이 있다. 뜻밖에도 나의 대녀 수진이와 그녀의 오빠 근영이다. 미국 예일대학에 다니는 근영이는 방학이면 거의 우리 집에 와서 지내곤 했는데, 매사에 최선을 다하려는 태도를 보여주었다.

어느 더운 여름날 방학을 맞아 한국에 들어와 있는 근영이가 옆에서 혼잣말처럼 중얼거리듯 말했다.

"선생님, 사람은 같이 있을 때 잘하는 게 중요한 것 같아요."

"있을 때 잘하라는 말도 있잖아요. 그냥 흘려들어 왔었는데 이제는 정말 확실하게 알 것 같아요."

나를 쳐다보며 다시 확인하려는 듯 재차 생각에 잠겨 말했다.

"응 그래… 맞아. 그렇지."

나는 고개를 끄덕이며 대답했지만, 근영이 만큼 그 말의 깊이를 새기고 대답한 것은 아니었다. 아마도 몇 해 전 자신의 엄마를 하늘나라로 보내고 늘 엄마의 부재를 뼈저리게 느끼며 허전한 마음에서

나오는 말 같기도 했다. 이 영특한 아이가 내게 남기고 간 쉽게 구하기 힘든 초대형 미술 서적을 볼 때마다 이 무거운 화집을 챙겨 들고 하늘길을 날아왔던 내심에는, 아마도 앞으로 자주 만나지 못할지도 모른다는 것을 예견하고 있었다는 사실을 짐작하게 한다.

그렇다. 우리는 과거를 바꿀 수는 없다. 하지만 과거에서 배울 수는 있다. 과거보다 더 나은 현재를 살고 싶을 때, 좌절감을 느끼거나 과거에 대한 부정적인 생각 때문에 현재가 방해받을 때, 그때 우리는 시간을 갖고 과거를 돌아보면서 배워야 한다. 하지만 자신에게 너무 가혹할 필요는 없다. 과거에서 더 많이 배울수록 후회를 덜 하게 되고 현재의 시간은 더 많아진다. 그리고 즐겁게 현재를 살 수 있다. 자신이 원하는 미래의 모습을 가지고 있었던 이 의대생은 어디든 이동할 때면 까만 비닐봉지에 두꺼운 의학 원서를 서너 권씩 챙겨 넣었다. 어느 장소에 자리를 잡게 되면 상인이 좌판을 벌이듯 앞에 책을 쭉 펼쳐놓고 보면서 대화를 나누었다. 그렇게 우리는 담담하면서도 따뜻하고 여유로운 시간을 보냈었다. 숲과 나무, 신선한 바람, 별이 가득한 여름 밤하늘… 이 특별한 순간순간을 하나도 놓치지 않고 음미하고자 했었다.

근영이는 대체적으로 모든 음악을 가리지 않고 좋아했지만, 주로 연주가가 직접 몸을 써서 하는 연주곡, 특히 피아노 연주를 즐겼

다. 내가 음악과 함께하는 생활습관을 갖게 된 것은 근영이가 한국에 도착하고 얼마 되지 않아서였다. 하루는 어둑어둑 해가 저문 시간에 나를 찾았다. 몹시…, 아주 간곡하게 피아노를 연주하고 싶다는 것이었다.

"피아노 연주를 하지 않으면 스트레스가 쌓여서 제가 매우 힘들어져요. 미국에서 오는 며칠 동안 내내 피아노를 치지 못했거든요."

초췌하고 애처로운 표정에 나는 놀랍고 당황스러웠다.

"어이쿠…, 그랬구나. 어서 들어오렴."

나는 반기며 얼른 맞아들였다. 그리고 곧 피아노가 있는 곳으로 안내해주었다.

이마의 땀을 손바닥으로 눌러 닦더니 피아노 의자에 걸터앉아서 다시 걱정스러운 얼굴로 나를 바라보며 말했다.

"그런데 제 피아노 소리가 이웃에게 방해가 되지 않을까요?"

하며 이웃이 가족과 함께하는 시간임을 염두에 두고 힘없이 말했다.

나는 개의치 말라고 다독이며 주변을 정리해주었다. 근영이는 피아노 뚜껑을 열고 여든여덟 개의 건반을 사랑스럽게 어루만지다 몇 개의 건반을 건드리듯 소리를 울리더니 호흡을 가다듬고 곧바로 연주를 시작했다. 연주 스타일이 예사롭지 않았다. 이 학구적인 대학생은 배꼽티를 입고 있었는데 몸을 좌우로 흔들며 마치 바람결의

나뭇가지처럼 리듬을 타면서 부드럽게 온몸을 움직여 연주했다. 음악과 혼연일체가 되어 연주하고 있는 모습을 감상하고 있노라니 나도 모르는 사이에 저절로 힐링이 되는 듯했다. 한 시간을 훌쩍 넘긴 연주가 끝나고 나서야 내가 말했다.

"음악을 즐기는 모습이 멋있고 보기 좋았어요."

근영이는 돌아앉으며 수줍은 듯 정중하게 말했다.

"정말 감사합니다. 저는 음악이 좋아요. 학교에서 만난 음악 선생님이 제게 '음악은 즐기는 것'이라고 가르쳐 주셨거든요. 그 후로 음악을 매우 좋아하게 되었어요."

참 좋은 음악친구가 있어서 다행이라는 생각을 했다.

이제 세월은 흘렀고 그토록 피아노 연주를 즐겼던 이 젊은 대학생은 현재 뇌 전문 의사가 되어 캘리포니아의 한 뇌 전문 병원에서 열심히 연구하며 환자를 돌보고 있다.

—

모처럼 한가한 시간을 같이 보내고 있던 어느 해 여름, 근영이가 예일대학교에서의 이런저런 학교생활을 소개해주었다. 그중에서도 잊히지 않는 인상적이면서도 은밀한 이야기가 있다. 그 내용은 예일 대학의 명성에 걸맞는 외형적인 조건, 이를테면 몇천만 권의 장서를

보유한 대규모 도서관이나 50명 이상의 노벨상 수상자를 배출한 성과 같은 것을 이야기하려는 것이 아니다. 아마도 아주 사소하고 소박한 이야기일 수 있겠는데, 그들에게 진정한 진보를 가져다주는 선대의 위대한 유산으로 보이는 따뜻하고도 내밀한 일상의 한 축에 관한 이야기이다. 이 이야기는 '선한 마음이 세상을 움직이는 진정한 힘'이라는 신뢰가 흔들릴 때 들려주고 싶은 이야기이다.

근영이는 버지니아주의 성공회 학교에서 6학년부터 12학년을 수석으로 마치고 예일대학교에 진학했다. 예일대학 캠퍼스 인근에 노숙자들이 모여드는 곳이 있었는데, 그들에게 점심을 챙겨주고 설거지와 뒷정리까지 하는 봉사를 했다. 많은 사람의 식사를 주어진 시간 내에 준비하는 일이 처음엔 매우 서툴고 힘들었다고 했다. 입학하면서부터 주중 하루의 오전을 그곳에서 봉사했는데 처음에는 속도를 내지 못했다. 준비된 재료, 주로 양파나 채소를 썰고 설거지를 재빠르게 해야 했다. 봉사자들은 짧은 시간에 그날 메뉴에 따라서 순발력을 발휘해 조리해야 했기 때문에 그곳에 도착하면 간단한 눈인사 정도만 나누고 곧바로 각자 맡은 작업에 들어갔다. 대략 열두세 명 정도가 한 팀이 되어 분주하게 조리했다. 물론 이들은 예일대학교 학생들과 교수들이다. 학생들 외 두 명의 교수가 있었는데 자주 얼굴을 대하면서도 서로에 대한 정보는 없었다. 그럴

필요도 느끼지 않았고 주어진 일 자체에 집중할 뿐이었다. 스스로 원해서 하고자 했던 일을 묵묵히 수행하고는 조용히 사라지는 것이다. 여기서 내가 주목했던 포인트는 학생들 외 두 명의 교수에 관한 이야기다.

첫 번째 교수 봉사자 이야기이다. "어느 날은 학교에서 법대 학장님이 나와서 얘기하는데, 얼굴이 낯익어 유심히 살피다 정말 깜짝 놀랐어요. 평범한 모습으로 우리와 함께 일(봉사)하고 있는 그 산타 닮은 어른이 법대 학장이었던 거예요. 클린턴 대통령(당시)을 가르친 스승이거든요. 저는 그런 분을 보면 정말 저도 모르게 기가 죽어요."

근영이 고백이다.

"아. 그래…? 정말 놀라웠겠다."

나는 그렇게 추임새만 넣고 조용히 들었지만, 사실 마음속에서는 만감이 교차하고 있었다. 우선, 깊이 감사드렸다. 그리고 마음으로 말했다. '근영아 너, 그 학교 잘 갔다. 너는 참 좋은 곳에서 공부하면서 좋은 것들을 배우고 있구나. 뭔지 몰라도, 네 일들이 잘될 것만 같은 기분 좋은 예감이 드는구나.'

말이 쉽지 미국 사회의 법에 관련된 일들을 직간접적으로 이끄는 법대 학장이 빠듯한 일정에도 불구하고 시간을 할애해 혜택을 받지 못하고 가진 것도 없는 소외된 이웃을 소리 없이 섬기고 살며

시 사라질 수 있다니…. 그 힘의 원천은 과연 무엇인가? 촘촘한 스케줄에도 불구하고 꾸준하고 굳건히, 정성을 다해 봉사에 임하는 그 자세 말이다.

다음은 두 번째 교수 이야기이다. 어느 해 짤막한 겨울방학을 한국에서 보내기 위해 들어왔던 근영이가 어느 오후 밖에서 내게 전화를 걸어왔다. 9시 뉴스를 보라는 것이었다.

"선생님! 이번에 노벨상을 받으신 분이 예전에 제가 말씀드렸던 같이 봉사하고 있는 어른, 우리 학교 문리대 교수님이에요. 낮 뉴스에 나왔는데, 저녁 9시 뉴스에 모습이 나올 거예요. 꼭 보세요. 그분이세요." 하며 자신이 노벨상이라도 받은 듯이 기뻐하며 소식을 전해왔다.

"아. 정말? 그랬구나. 그래, 꼭 볼게…."

노벨상을 수상할 정도의 학자라면 연구의 양과 질 모두 엄청날 것이다. 평생 연구에 몰입해 살아도 모자랄 사람이 하던 연구를 잠시 멈추고 누구도 관심 두지 않는 일에 시간을 할애할 수 있다니, 참 놀라운 얘기였다. 사실 시간의 문제보다도 그 마음이 더 놀라웠다.

순간 나의 뇌리를 스치는 생각이 있었다. 최고의 수재들이 모인 연구실에서 간혹 창밖으로 몸을 던져 자살하는 나약한 천재 이야기. 그러나 이 문리대 교수는 절대로 자살하지 않을 균형감 있는 사람

이라는 확신이 들었다. 나는 이 문리대 교수 이야기를 듣고 감동했지만, 사실 다른 한편 몹시 부끄럽고 한심한 자신이 보이는 게 아닌가. 늘 시간이 없다는 말을 입버릇처럼 해오고 있었던 터라, 나 스스로 남의 무밭에 들어가 무 빼먹다 들킨 사람처럼 당황스럽고 민망해서 뭔가 엉성한 대답을 한 것 같은데…, 글쎄 어떤 말을 했는지는 잘 기억이 나질 않는다. 물론 단순비교는 어렵겠지만 어떻든 부러웠고, 이 문리대 교수의 연구뿐만 아니라 인품에 큰 박수를 보냈다.

두 분 모두 학계의 중심에 있는 연구자로서, 사회의 오피니언 리더로서 금쪽같은 자신의 소중한 시간을 기꺼이 쪼개어 소외된 이웃과 함께 나눈다는 것. 학생과 교수가 같이 모여 신분에 상관없이 이웃을 챙겨주고 말없이 사라지는 공동체의 훈련장, 저력을 키우는 자리이다. 그 시간이 얼마나 보배로운가! 나는 행운아라는 생각을 했다. 보석을 발견한 운 좋은 광부처럼 나의 마음은 풍성한 감동으로 벅차오르고 있었다. 그들이 일을 마치고 총총걸음으로 연구실로 향하는 뒷모습이 아련하고 감미로운 빛으로 그려졌다. 그렇다. 인간은 겸손할수록 높은 곳을 향하는 능력을 얻게 된다.

〈밀알〉

아우슈비츠의 에디트 슈타인

Edith Stein

"진리를 탐구하는 사람은, 누구든지 의식하든 의식하지 않든
하느님을 찾고 있는 것입니다."

에디트 슈타인은 20세기 전반의 격동기를 산 독특한 인물이다.
빼어난 지성과 재능을 겸비한 이 여성의 생애는 비참하면서도 숭고
했던 파란의 일생이었다. 53년에 걸친 그 생애의 궤적에서 그녀는
몇 가지 얼굴을 보여준다.

에디트는 현상학(現象學)의 창시자인 에드먼드 후설(Edmund
Husserl)의 문하에서 연구 생활을 시작했다. 가장 우수한 성적으로
철학박사 학위를 받은 그녀는 그 후 뛰어난 저작을 발표하면서 독
일 철학계의 최전선에서 활약하는 여성 철학자로서 이름을 날렸다.
철학연구에 몰두해 있던 젊은 시절의 에디트는 진리에 대한 지성을
매우 중요시하여 종교적이고 감각적인 것은 되도록 멀리하고 지적
탐구에만 온 정신을 쏟고 있었다. 그 당시 그녀는 훗날의 모습에서

〈에디트 슈타인〉, 연필드로잉

는 상상할 수 없는 '무신론자'를 자처하고 있었다.

타협을 허락하지 않는 그녀의 삶에 대한 태도는 자신 안에 불을 품은 여성이라고 할 만했다. 이는 그녀의 천부적인 기질에서 나오는 것으로 보인다. 그녀의 학문연구는 차츰 변화를 맞게 되는데 지성에 의해서만 파악되는 진리를 넘어 신앙으로 향하는 길을 열어간 것이다. 연구가 현상학의 범주에 머물러 사유의 대상도 자연적인 경험 속에 한정되어 있음에도 불구하고, 그녀의 현상학적 사유(思惟)는 스콜라적인 존재론과 만나 대결하면서 새로운 지평을 열어나갔다. 그리스도 신앙인의 길을 걷게 되면서 현대철학에서 회피하고 있는 신의 문제에 정면으로 맞서 현대의 그리스도교 철학의 가능성을 탐구하려 시도한 것이다.

유대인이었던 에디트는 1891년 태어나 1942년 나치에 의해 아우슈비츠의 가스실에서 죽임을 당하기까지 철학자, 교육자, 페미니즘 운동가, 영성가이자 가르멜 수녀의 삶을 살았다. 그녀는 이름을 빼앗긴 채 번호로 불렸으며, 아무런 이유도 없이 그 누구의 눈에도 띄지 않게 죽임을 당했다. 이것이 현대에 일어난 순교의 한 형태이다. 아름다우면서도 맑고 투명한 눈빛…, 에디트 슈타인은 현대의 성녀(聖女)로서 우리 마음속에 품고 있는 소망과 이상, 고결한 정신성과 인간미의 정수를 느끼게 하는 무엇인가를 지니고 있다. 암흑의

한가운데에서 진리를 증거함으로써, 우리들 내면의 갈증을 풀어주었으며 우리의 삶을 끌어주는 존재가 되었다.

에디트 슈타인의 생애에서 가톨릭 성인 특유의 분위기 같은 것은 거의 느껴지지 않는다. 그만큼 에디트는 인간미가 넘치는 인물로서 현대를 살아가는 우리와 많은 것들을 공유하고 있는 여성이다. 우리가 인생의 다양한 국면들에서 고통스러운 문제들에 부딪힐 때마다 그녀의 삶에서 하나의 해답을 발견할 수 있으리라 나는 확신한다. 그것이 이 지면을 빌려 그녀를 독자들께 소개하는 이유이기도 하다.

—

에디트 슈타인의 죽음은 하느님에 대한 신앙을 증거하기 위한 죽음은 아니었다. 성녀를 죽인 사람들도 그리스도교 신자들이었고, 그녀를 죽인 이유 또한 그녀가 그리스도인이라서가 아니라 단순히 유대인이었기 때문이다. 그리고 그녀도 자신의 죽음에 대해서 스스로 순교라는 표현을 쓰지 않았다. 죽음의 위협 중 쓴 편지에서 "주님은 내 생애를 모든 이들을 위한 제물로 받아들여 주셨다고 나는 확신하고 있습니다. 화해의 산 제물로써 나 자신을 바치도록 해주십시오"라고 기도하고 있다. 이글을 통해 보면 그녀는 자신의 불의한 죽

음을 살인자가 된 독일인들과 희생자가 된 수많은 무고한 사람들을 위한 대속과 속량의 봉헌으로 자유로이 받아들였다는 것을 알 수 있다. 이렇듯 그녀의 죽음은 보통의 신앙을 증거하는 순교자들의 죽음과는 그 동기와 목적이 다르다.

사실 에디트 슈타인의 죽음이나 우리가 알지 못하는 수많은 아우슈비츠 희생자들의 죽음이나 외형적으로는 큰 차이가 없다. 실제로 성녀의 죽음이 유대인을 비롯한 수많은 희생자의 죽음을 중단시키지도 못했고, 심지어 학살자들에게 종교적 의미를 던져주는 그 어떤 사건도 되지 않았던 것이 확실해 보인다. 외형적으로는 수많은 유대인과 마찬가지로 그저 역사적 비극 안에서 벌어진 안타까운 죽음의 하나와 다르지 않다. 그럼에도 우리가 에디트 슈타인의 죽음을 하나의 순교로 받아들이고 기념하는 이유가 무엇일까. 그 이유는 바로 지성에서 자연스럽게 흘러간 깊은 '영성(spirituality)'의 삶이다. 수용소에서의 죽음을 피하지는 못했지만, 그녀는 영성을 통해 자신의 죽음을 하느님과의 관계 안에서 받아들였다. 깊은 영성과 믿음을 통해 에디트 슈타인은 하느님 안에서 자신을 세상을 위한 화해의 제물로 봉헌할 수 있었던 것이다. 다만 비극적이고 무의미해 보이는 죽음과 다르게 받아들여질 수 있는 이 내적 의미의 변화가 인간적인 시선 안에서는 잘 보이지 않는다는 사실이다. 그래서 그녀는 이

렇게 말했다.

> "모든 사람을 대신하여 자기의 목숨을 바치려 하는 사람은, 그것이 수
> 도원이나 수용소의 침묵 속에서 이름 없이 눈에 띄지 않게 행해짐으로
> 써 아무런 평가나 보답을 받는 일이 없다. 이러한 침묵과 고독이야말로
> '보이지 않는' 순교에 따르는 매우 깊은 수난이다."

그렇다면 이 침묵과 고독 속에서 이루어졌던 성녀의 보이지 않는 순교를 가능하게 한 영성이란 무엇인가? 성녀가 십자가를 영성으로 선택할 수밖에 없었던 역사적 상황이란 우리가 다 알듯이 나치에 의한 전쟁과 유대인 학살이다. 이런 상황 속에서 성녀는 자신의 죽음을 예상했고, 또한 수많은 사람의 죄 없는 고통과 죽음에 직면해야 했다. 더 힘든 것은 독일인이면서 유대인이었던 성녀의 정체성 안에서 이 비극의 가해자가 독일인이고 희생자가 유대인이란 사실이다. "누가 유대인과 독일인을 위해 이 무서운 죄가 축복으로 변화되도록 할 수 있을까?"라는 성녀의 질문 안에는 고통에 동참하는 십자가의 길을 자신의 삶으로 받아들이고 있는 것을 함축하고 있다. 이 길은 예수님이 인류구원을 위해 속죄양이 되어 인간의 죄의 결과로 십자가 위에서 인간과 함께 고통받으셨던, 그 십자가의 길로 가고자 하는 것이었다.

실제로 에디트 슈타인은 "나는 주님의 십자가를 짊어지기를 마음속으로부터 바라고 있었기 때문에 주님께 부디 그 길을 가르쳐주심사고 기도드렸다. 한 인간의 십자가에의 참여는 보이는 형태로 또는 보이지 않는 형태로 모든 이들의 구원을 여는 돌파구가 될 수 있을 것이다"라고 말하고 있다. 그리고 그녀는 모든 이들의 이름으로 받아들이는 고통과 십자가는 모든 이들의 구원으로 연결될 것이라는 확신을 지니고 있었다. 또한, 자신의 죽음이 단지 집단적인 학살에 불과한 부정적인 죽음에 그치지 않고 그리스도를 위한 죽음이 되어줄 것을 원했고, 이를 주체적으로 실행한 것이다.

에디트 슈타인이 영적인 십자가의 수용이 가능했던 이유로는 그녀가 십자가를 단순히 불의하고 불가항력적인 고통과 죽음의 상징으로만 받아들인 것이 아니라, 유대인과 독일인의 화해와 구원을 위한 수단으로 받아들였기 때문이었다. 그리고 그녀가 내적으로 십자가를 받아들이는 것을 가능하게 하는 매우 중요한 요인들이 있었는데, 바로 공감과 연대, 그리고 의탁이었다. 이 공감과 연대, 의탁은 그녀의 십자가 영성을 심적으로 움직이는 핵심 요인이다.

여기서 간략하게 에디트 슈타인이 설명하는 공감과 연대, 그리고 의탁에 대해서 살펴보자. 먼저 공감은 성녀가 1961년에 쓴 〈감정

이입(感情移入)이란 논문에서의 '감정이입'이 무엇인지를 통해 쉽게 이해할 수 있을 것이다. 그녀에 의하면 감정이입이란 본인이 다른 사람의 입장으로 들어가 그가 처한 상황을 이해하는 능력이고, 이 감정이입을 통해 타인을 하나의 인격체로 체험하며 상대의 감정에 이입되어 타인과 관계를 맺을 때 우리는 타인을 인격적으로 대체될 수 없는 고유한 존재로 깨닫게 된다는 것이다. 공감을 통해 그녀는 유대인의 고통, 독일인의 죄에 깊이 공감하고 이들의 문제를 자신의 문제로 받아들인 것이다. 공감 안에서 '나만 열심히 기도하면 된다'라고 할 수 없었을 것이며, 고통스러운 죽음들을 바라보고만 있을 수도 없어 죄 없는 인간을 위해 십자가를 진 것이다.

이 공감의 감정이 구체적 실천으로 드러나는 것이 '연대'이다. 하지만 성녀는 눈에 띄는 구체적 행위를 통해 이 연대를 표현하지는 않고 가르멜 수녀다운 방법으로 연대를 실천한다. 에디트에게 있어서의 연대란 결국 기도를 통한 연대였다. 연대에 대해 그녀는 이렇게 말한다.

"누군가가 고통을 알면서 함께 손잡아주고 함께 괴로워해 준다는 것만으로도 사람들은 많은 힘을 얻게 되고, 타인을 위해 기도하며 자신의 희생과 노고의 열매에 마음 두지 않고 연대할 때, 지옥의 고통을 겪고 있는 이들이나 악의 세계를 헤매고 있는 이들은 그분의 자비를 얻게 될

것이다."

또한 행복에 대해서 말한다. "타인의 생활에 참여하고 그러한 생활 속에서 만나게 되는 크고 작은 갖가지 기쁨, 고통, 노동, 번뇌 등의 모든 것을 서로 나누어 가진다는 것은 보람이며 행복입니다."

연대 안에서 성녀는 아우슈비츠의 죽음 안에서 유대인의 고통에 동참하고, 독일인의 죄를 대신 보속하는 속죄의 제물이 되고자 했다. 이제 마지막으로 이 '공감'과 '연대' 안에서 에디트가 아우슈비츠의 죽음이란 십자가를 짊어지고 갈 수 있었던 또 하나의 요인은 바로 '의탁'이다. 이 의탁은 하느님의 손길에 이끌려 자기의 소망이 아니라 하느님의 뜻을 따르고, 하느님의 손에 모든 고민과 희망을 위탁하고 자기 일이나 장래의 일을 미리 걱정하지 않고 살아가는 믿음이다. 성녀는 자신의 죽음에 대해 스스로 고민하기보단 그리스도가 아버지께 의탁하여 죽기까지 순명하며 자신의 모든 것을 맡기듯이 하느님께 모든 것을 전적으로 믿고 맡겼다.

관계에 대한 성찰은 자신의 정체성에 관한 성찰이기도 하다. 진리를 맡아 지키는 것이 아니라 살아서 생동하는 진리가 되도록 각자의 자리에서 자신의 정체성에 맞게 생활에 적용하는 태도 말이다.

이 당면한 고통을 나의 십자가로 받아들일 수 있을 때 에디트 슈타인 성녀가 말씀하시듯 이 고통을 통해서 나 자신을 재창조할 수 있는 것이다. 이 얼마나 놀라운 통찰인가? 나 자신을 재창조한다는 것은 영적으로 다시 태어난다는 뜻이다. 이 다시 태어남을 위해서는 나의 십자가, 즉 나의 고통과 함께 죽어야 함을 의미한다. 이 죽음이 바로 십자가의 여정을 통해 죽기까지 순명하시며 자신을 없애고 성부와 합일하신 그리스도처럼, 그분과 일치하기 위해서 나를 비우고 또 비우는 영적인 죽음을 뜻한다. 이러한 죽음은 매일의 자기부정과 고통으로 이어지는 일생에 걸친 죽음일 수도 있다. "십자가로 받아들인 고통에 나를 눕히고 내적으로 잘 참아낼수록 그리스도와의 결합은 더욱더 깊이 실현된다"라고 에디트는 말한다. 나의 고통을 십자가로 받아들이고 지고 갈 때 나의 고통은 영적으로 그리스도와 함께 지고 가는 고통이 된다.

지금 우리의 시대는 인류 문화 발전의 정점에 와 있다. 하루가 다르게 쏟아져 나오는 새로운 과학기술들, 이 과학기술의 진보를 인류의 발전과 섣불리 동일시해서는 안 된다. 과학기술은 윤리적으로 볼 때 가치중립적인 것이다. 오늘날 우리의 삶의 틀을 바꾸어 놓은 인터넷만 해도 그렇다. 가상공간을 무엇으로 채우는가, 어떻게 활용

해야 하는가는 인간의 정신 활동과 깊이 연관되어 있다. 우리 인간이 이 가상공간을 무엇으로 채우는가에 따라 그것은 선한 것이 될 수도 있고 해로운 것이 될 수도 있다. 또한, 과학 문명의 최고봉에 자리한 핵에너지 역시 마찬가지이다. 과연 미래 인류를 책임질 풍요로운 에너지가 될 수 있을지, 아니면 이 지구상의 인류를 멸종시킬 퇴행적 함정이 될지는 전적으로 그것을 사용하는 인간 의지의 지향에 달려 있다. 우리가 살아가고 있는 이 시대는 절실하게 하느님을 체험한 위대한 성인을 목말라하고 있다. 성인은 하느님이 존재하신다는 것을 웅변하고 있으며 거기에 이르는 구체적인 길이 어떤지를 몸소 행동으로 살아내고 우리에게 제시해주는 천상의 안내자라 말할 수 있을 것이다. 이 시대에 인간 존재의 핵심을 꿰뚫는 힘 있는 하느님 체험이야말로 현대인들에게 가장 귀감이 되는 성녀 에디트 슈타인의 가치가 아닐까 생각한다.

당신은 누구십니까

나를 충만케 하시는 애틋한 빛이시며
내 가슴 속 어둠을 비추시는 분.
당신은 어머니의 손길같이 나를 이끄시어
당신께서 나더러 가게 하셔도

걸음을 옮길 수 없습니다.

내 존재를 에우시며 담으시는

당신은 우주 공간이십니다.

당신 없이는

당신께서 없음으로부터 있음으로 끌어올리셨는데

나는 그 없음의 심연으로 가라앉았습니다.

내가 나 자신에게 가까운 것보다

당신은 나에게 더 가까이 계시며

내 가장 깊숙한 존재보다도 더 안에 계시는데

그러시면서 닿을 수도, 만질 수도 없는

그러시면서도 그 어떤 이름의 경계도 무너뜨리시는 분

성령이시여

사랑이시여!

_ 에디트 슈타인

Edith Stein, 〈Blessed Teresa Benedicta of the Cross〉

"이 모든 어려움도 나를 위해서 일어난다."

〈Untitled〉

감사의 글

어떤 사실에 특정한 이름을 붙인다고 그 사실이 다 설명될 수 있는 것일까? '숭고'의 객관적 조건은 우선 스케일이나 크기에 의해 일어나는 수학적 숭고, 그리고 어떤 힘에 의한 역학적 숭고로 구분할 수 있을 것이다. 절대적으로 커서 우리가 감당하기 어렵고, 직관과 상상력으로 포착하기 힘든 힘이 있다. 존엄하고 고상함은 물론 예기치 못한 아름다운 대상에 대한 경외, 정서적인 황홀경 등의 넓은 의미로서의 신비적 감정이다.

20세기에 접어들면서 근대 과학의 성과와 함께 종교와 형이상학의 죽음으로 인해 숭고의 본래 의미는 변질되었고 현대에 이르러서는 공포와 추(醜), 고통을 대변하는 이름으로 남겨졌다. 과학적 진보가 인간의 신화를 대체하게 되자 인간은 자기 존재의 의미를 상실한 채 외톨이가 되어 길을 잃게 된 것이다. 우리가 과학의 시대를 살고 있다는 사실은 한편으로는 유익하지만, 다른 한편으로는 커다란 손실을 떠안게 된 것이다. 이제 우리 인간이라는 존재는 자신 안

의 내면세계를 과학적으로 측정할 수도 없고 스스로를 직시하는 혜안을 상실해가고 있으며, 거대한 우주 안에서 이해되지 않는 허약한 존재로 남겨지게 된 것이다.

돌이켜보니 내가 조각가이며, 그중에서도 인체 조각을 하게 된 것을 참으로 감사하게 생각한다. 창작을 하는 예술가는 자신의 탐색과 사색의 결과로써 새로운 작품을 만들어내지만, 다른 차원에서 보면 자신의 노력과 더불어 새로운 작품을 선사 받았다는 느낌을 받는다. 그리고 자신이 처한 은총의 상황에 무척 놀라게 된다는 사실을 알 수 있다. 결국 작품은 은총에 의해 해결되는 것이다. 인체(사람)에 대한 탐구와 사색은 그런 의미에서 은총에 이르기 위한 도구일 수 있다. 흔히 예술가의 영감(inspiration)이라는 것이 어마어마한 에너지로 어둠 속에서 불빛이 번쩍하듯이 그렇게 오는 것이리라 생각할 수 있겠으나 실상은 그렇지 않다. 그것은 천천히 조금씩 조금씩 다가오며, 그 천천히 조금씩이라는 것도 자기 자신을 포함한 모든 사물을 관찰하고 탐구하는 각고의 노력 끝에 얻어지는 것이다.

숭고한 인간인 우리가 가지고 있는 내적 자원, 실재(實在)하는 특별한 은총과 사랑에 대한 근원이나 메커니즘에 대해 우리가 알고 있는 지식은 거의 없다. 그럼에도 불구하고 지금껏 이 책에서 많은 논의를 해왔지만 역시 우리 인간은 '영적인 몸'을 가진 특별한

존재이며 은총을 입은 '숭고한 인간'으로서 신비로운 존재임을 인정하지 않을 수 없다.

　우리의 인체(몸)를 감싸주고 있는 것은 천으로 만들어진 옷이지만, 그 옷 안에 살을 감싸주고 있는 것은 피부이고, 뼈를 감싸주는 것은 근육이며, 더 깊숙이 심장을 감싸주는 것은 온몸이듯이 우리의 영혼과 몸은 창조주의 포근한 자비에 감싸여 있다. 모든 것은 낡아서 언젠가는 없어지지만, 그분의 사랑 가득한 자비는 언제나 사라지지 않을 것이다. 이 책을 읽는 독자들이 스스로에게 반문하며, 우리 인생은 운명적으로 누구나 고독하지만 언제나 혼자가 아니라는 이 역설에 익숙해지기를 바라는 마음이다. 부족한 나와 긴 여정을 함께해주신 친애하는 독자께 심심한 감사를 드리며 아직도 가야 할 길 위에 행운이 늘 함께하시기를 빈다. 여기 그리스도의 역설을 함께 나누며 이 글을 마무리하고자 한다.

　그리스도의 마지막 저녁…
　숭고함과 가소로움이 뼈저리게 한데 얽혀있다.
　여기서 문제 되고 있는 것은 만찬에서의
　쩨쩨한 자리다툼이 아니다.

자리에서 일어나시어 겉옷을 벗으시고
수건을 들어 허리에 두르셨다.
그리고 대야에 물을 부어 제자들의
발을 씻어주시고 허리에 두르신
수건으로 닦기 시작하셨다.

비천한 노예나 할 일이었다.
환희에 부풀어있는 이 저녁에 격에 떨어지는
막간극을 벌이다니 베드로는 항의한다.
그러나 헛수고다.

오직 섬김일 수밖에 없고 섬김이어야 했다.
그렇지 않으면 자리다툼 따위의 하찮은
웃음거리로 타락한다는 것이다.
나 자신은 잊을 줄 아는 건전한 길이다.

성 목요일…
물 대야와 수건을 두르는
창조주의 모습이 특별하고 감명 깊다.
그는 좌절을 모르는 현실이다.

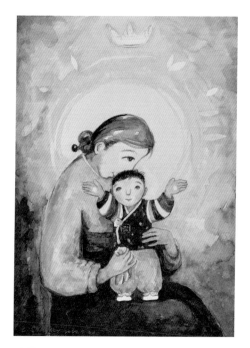

〈聖母子〉, Watercolor on Paper, 30x40cm, 2020